设计学院设计基础教材

三维设计基础
立体构成
（新版）

江滨　高嵬　湛小纯　编著

中国建筑工业出版社

图书在版编目（CIP）数据

三维设计基础：立体构成：新版/江滨，高嵬，湛小纯编著. —北京：中国建筑工业出版社，2021.11
设计学院设计基础教材
ISBN 978-7-112-21626-0

Ⅰ.①三… Ⅱ.①江…②高…③湛… Ⅲ.①三维—艺术造型—造型设计—高等学校—教材 Ⅳ.①J06

中国版本图书馆CIP数据核字（2017）第303975号

责任编辑：吴 绫 唐 旭 贺 伟
文字编辑：李东禧
书籍设计：锋尚设计
责任校对：焦 乐

设计学院设计基础教材
三维设计基础 立体构成（新版）
江滨 高嵬 湛小纯 编著

*

中国建筑工业出版社出版、发行（北京海淀三里河路9号）
各地新华书店、建筑书店经销
北京锋尚制版有限公司制版
天津图文方嘉印刷有限公司印刷

*

开本：880毫米×1230毫米 1/16 印张：7¾ 字数：262千字
2022年2月第一版 2022年2月第一次印刷
定价：58.00元
ISBN 978-7-112-21626-0
（31288）

版权所有 翻印必究
如有印装质量问题，可寄本社图书出版中心退换
（邮政编码100037）

"设计学院设计基础教材"
编委会

编委会主任　鲁晓波（清华大学美术学院院长、博士生导师，中国美术家协会副主席）

编委会副主任　郝大鹏（四川美术学院原副院长、教授，上海大学博士生导师，中国美术家协会环境
　　　　　　　　　　　设计艺委会副主任，重庆市美术家协会副主席）

　　　　　　　　陈汗青（武汉理工大学艺术与设计学院原院长、教授、博士生导师）

总主编　　　　江　滨（中国美术学院建筑学院博士、上海师范大学设计系博士教授、SSRU博士生导
　　　　　　　　　　　师、上海MFA教学指导委员会委员）

编委会名单　　林乐成（清华大学美术学院工艺系教授、博士生导师）
（以下排名不分先后）
　　　　　　　　范圣玺（同济大学设计创意学院博士教授、博士生导师，教育部工业设计教育指导委
　　　　　　　　　　　员会委员）

　　　　　　　　郑巨欣（中国美术学院博士教授、博士生导师）

　　　　　　　　邵　宏（广州美术学院博士教授、中国美术学院博士生导师）

　　　　　　　　冯信群（东华大学服装与艺术设计学院副院长、教授、博士生导师，教育部设计学专
　　　　　　　　　　　业教育指导委员会委员）

　　　　　　　　顾　平（南京艺术学院艺术教育高等研究院院长、博士教授、博士生导师）

　　　　　　　　孙守迁（浙江大学现代工业设计研究所所长、博士教授、博士生导师）

　　　　　　　　魏　洁（江南大学设计学院院长、博士教授、博士生导师）

新版序

"设计学院设计基础教材"丛书第一版自2007年面世以来,受到国内广大设计专业教师和学生的欢迎,因为,作为教材,整体销售情况还是不错的。然而,面对专业设计市场和专业设计教学的日新月异发展变化,教材编写也是一个会留下遗憾的工作。所以我们作者感到,教材的编写需要不断地将现实中的日新月异的专业进化内容补充进去,才能跟上专业市场和专业教学的不断变化、不断进步的趋势;不断将具有前瞻性的探索内容补充进去,才能对专业市场和专业教学具有参考价值。本教材丛书出版后,根据专业教学和专业教材市场的变化、进步,于2010年,应市场反馈和中国建筑工业出版社的要求,我们进行了第二版的修订。到了2020年,在与中国建筑工业出版社编辑沟通讨论后,根据市场反馈意见,大家一致认为,有必要继续对第二版教材进行第三次修订,将其结构修订、建构,内容更新,删减陈旧资料,增加新的教学、科研成果。

修订不单是教材内容更新,"设计学院设计基础教材"丛书新版修订时,对教材作者队伍也提出了教学经验、教材编写经验、职称、学位等诸方面的更高要求。因此,为了保证教材的使用价值和教材建构高度,每本书的作者中均至少有一位具有副教授以上职称或博士学位教师作者,全部在专业教学一线工作,教龄从十几年到二十几年不等。本套丛书的作者都具有全日制高校硕士或博士学位,他们先后毕业于清华大学美术学院、中央美术学院、中国美术学院、浙江大学、广州美术学院、四川美术学院、湖北美术学院等国内设计专业名校,有的还曾留学海外,并多次出国进行学术交流。目前,主要工作在清华大学美术学院、中央美术学院、中国美术学院、浙江大学、四川美术学院、广州美术学院等国内知名院校,许多作者身居系主任、学院领导职位,不仅担任本科教学,还身兼硕士生导师或博士生导师。

在丛书面世后的十几年间,我们做了大量的跟踪调查。从专业教师和学生两个角度,去征求对本丛书的使用意见,为每一次的修订做准备。本套教材第一版面世十几年来,从教材教学使用中得来的经验和教训以及发现的问题是很具体的。所以,这次我们对丛书的修订工作是有备而来。我们不会回避或掩饰以前的不足以及存在的问题,我们会不断地总结成功的经验和失败的教训,并为我们以后的编辑修订工作提供参考。我们的愿望是坚持不断做下去,不断修订,不断更新、增减内容、结构优化,把这套丛书做得图文质量再好一点,新的专业信息再多一点……把它做成一个经典的品牌,使它的影响力惠及国内每一所开设有设计专业的学校,为专业教师和学生创造价值。要做到这一点,很不容易,因为仅靠宣传是不够的,而只有真正有价值的思想才能传播得更遥远。要做到这一点,我们还有很多路要走。

我们在不断努力着!

<div style="text-align:right">江滨</div>

第一版序

设计学院设计专业大部分没有确定固定教材，因为即使开设专业科目相同，不同院校追求教学特色，其专业课教学在内容、方法上也各有不同。但是，设计基础课程的开设和要求却大致相同，内容上也大同小异。这是我们策划、编撰这套"设计学院设计基础教材"的基本依据。

据相关统计，目前国内设有设计类专业的院校达700多所，仅广东一省就有40多所。除了9所独立美术学院之外，新增设计类专业的多在综合院校，有些院校还缺乏相应师资，应对社会人才需求的扩招，使提高教学质量的任务更为繁重。因此，高质量的教材建设十分关键，设计类基础教学在评估的推动下也逐渐规范化，在选订教材时强调高质量、正规出版社出版的教材，这是我们这套教材编写的目的。

目前市场上这类设计基础书籍较为杂乱，尚未形成体系，内容大都是"三大构成"加图案。面对快速发展的设计教育，尚缺少系统性的、高层次的设计基础教材。我们编写的这套14本面向设计学院的设计基础教材的模型是在中国美术学院设计学院基础部教学框架的基础上，结合国内主要院校的基础教学体系整合而来。本套教材这种宽口径的设计思路，相信对于国内设计院校从事设计基础教学的教师和在校学生具有广泛适用性和参考价值。其中《色彩基础》《素描基础》《设计速写基础》《设计结构素描》《图案基础》5本书对美术及设计类高考生也有参考价值。

西方设计史和设计导论（概论）也是设计学院基础部必开设的理论课，故在此一并配套列出，以增加该套教材的系统性。也就是说，这套教材包括了设计学院基础部的从设计实践到设计理论的全部课程。据我们调研，如此较为全面、系统的设计基础教材，在市场上还属少见。

本套教材在内容上以延续经典、面向未来为主导思想，既介绍经过多年沉淀的、已规范化的经典教学内容，同时也注重创新，纳入新的科研成果和试验性、探索性内容，并配有新颖的图片，以体现教材的时代感。设计基础部分的选图以国内各大美术学院设计学院基础部为主，结合其他院校师生的优秀作品，增加了教学案例的示范意义。

本套教材的主要作者来自清华大学美术学院、中央美术学院、中国美术学院、浙江大学、四川美术学院、广州美术学院等国内知名院校，这些作者既有丰富的教学经验，又都有专著出版经验，有些人还曾留学海外，并多次出国进行学术交流。作者们广阔的学术视野、各具特色的教学风格，都体现在这套教材的编写中。

鲁晓波

 目录

新版序
第一版序

第 1 章　构成概述　　001

1.1　构成的来源　　001
1.2　学习构成的目的　　002

第 2 章　立体构成　　003

2.1　立体构成的概念　　003
2.2　立体构成的特征　　003

第 3 章　立体构成的形态要素　　005

3.1　点材的视觉特征　　007
3.2　线材的视觉特征　　007
3.3　面材的视觉特征　　008
3.4　块材的视觉特征　　008
3.5　立体构成的材料　　009

第 4 章　立体构成的造型表现　　010

4.1　量感　　010
4.2　空间感　　010
4.3　尺度感　　011
4.4　肌理感　　011

第 5 章　半立体构成　　016

5.1　半立体构成概念　　016
5.2　半立体构成形式　　022
5.3　二维图形转为三维结构　　032

第 6 章　线材立体构成　　　　　　　　　　　　037

　　6.1　硬线材的构成形式　　　　　　　　　037
　　6.2　软线材的构成形式　　　　　　　　　044

第 7 章　面材立体构成　　　　　　　　　　　　047

　　7.1　面材构成的结合方式　　　　　　　　047
　　7.2　直面体的立体构成　　　　　　　　　052
　　7.3　曲面体的立体构成　　　　　　　　　057

第 8 章　块材立体构成　　　　　　　　　　　　059

　　8.1　多面体（块体）的立体构成　　　　　059
　　8.2　块体构成形式　　　　　　　　　　　066

第 9 章　线、面、块材综合构成　　　　　　　　073

　　9.1　线、面、块材综合构成　　　　　　　073
　　9.2　线、面、块材综合构成形式　　　　　073
　　9.3　软、硬线材综合构成　　　　　　　　093
　　9.4　综合空间与肌理的构成　　　　　　　093

第 10 章　立体构成在设计中的应用实例　　　　094

　　10.1　立体构成在建筑、室内设计中的运用　094
　　10.2　立体构成在工业设计中的运用　　　　105
　　10.3　立体构成在展示设计中的运用　　　　108
　　10.4　立体构成在景观、雕塑设计中的运用　113

第1章 构成概述

1.1 构成的来源

构成设计作为现代设计的理念、形式基础,产生于20世纪初。其中三个重要的源头一般认为是俄国十月革命后的构成主义运动、荷兰的风格派运动和以德国的包豪斯设计学院为中心的设计运动。

俄国十月革命后的构成主义设计,是俄国十月革命胜利前后在俄国一小批先进的知识分子当中产生的前卫艺术与设计运动。20世纪初,俄国的构成主义主要分为三个派别:一派是构成主义者流派,其中以塔特林、罗德琴科等人为代表。他们认为,"必须依靠戏院、电影院、版画艺术、摄影、广告画和宣传品,把所有艺术活动转向建筑和城镇规划、工厂产品的工业设计和群众的教育方面。"[①]其强调要注重设计有实用的东西;而另一派的主要代表人物是嘉博和佩夫斯纳,他们则强调"艺术是人类社会成员之间交往的最直接和最有力的手段,而且,艺术具有一种唯一与生活地位本身的至高无上等同的最重要的生命力,因此,它支配人的一切创造"[②];最后是中间派,以李西茨基为代表。他们认可构成主义者流派的观点,但是不希望把艺术创造限制在这些实用对象上。

由于当时的政治因素干扰,俄国构成主义运动没有产生世界性的影响。一批构成主义、前卫艺术的探索者离开俄国前往西方,将俄国的构成主义传入西方,对艺术和设计新形式的发展起到了促进作用。

荷兰的"风格派(De Stijil)"是荷兰的一些画家、设计家、建筑师在1918~1928年之间组织起来的一个松散集体。发起人和组织者是《风格》杂志的编辑杜斯伯格,这本杂志也是维系这个集体的中心。"De Stijil"一词就是由杜斯伯格所创造的,他认为这个词蕴含着独立性、关联性以及合理性和逻辑性。独立性是指结构的单体,关联性是指结构的组成部分,而立柱是必要的结构部件,则体现了其合理性和逻辑性。就像王受之所说的"是把分散的单体组合起来的关键部件,把各种部件通过它的联系组合成新的、有意义的、理想主义的结构",[③]这一说法体现了风格派的重要核心。"风格派"的设计特点是高度理性,它的思想和形式都源于蒙特里安的绘画探索。

1919年,德国创建"包豪斯"学院,建筑设计家格罗佩斯院长提出了"艺术与技术的新统一"的教育口号,并在"包豪斯"学院最早设立了以"构成"为基础的课程。包豪斯为了加强现代设计理论基础及介绍综合性的美学思想,于1925年开始编辑出版了"包豪斯"丛书,传播包豪斯的现代设计教育思想以及新的设计教育计划和方法。从那时以来,包豪斯的现代设计教育思想一直影响着世界的设计发展,它因此被誉为现代设计的摇篮。

相对于俄国的构成主义和荷兰的"风格派",德国包豪斯无疑是影响最大的一个。虽然它是在前两者的基础上发展起来的,但它在现代设计的各个领域——从建筑设计、工业产品造型设计、平面设计、染织设计到家具设计,从理论到实践,乃至于教学,全面地对现代设计的发展作出了贡献。包豪斯使现代设计思想传遍全世界并使之成"正果",它不只是遗存在历史之中,它犹如不死的火凤凰,纵观当今世界各国的设计创作和设计教学,我们仍可以时时见到其闪烁着的光芒。正如1953年包豪斯第三任校长密斯·凡·德·罗在芝加哥为格罗佩斯举行的宴会上所说的:"包豪斯并不是一所具有明确规划的学校,包豪斯极大的影响力遍及世界每一所进步学校。要做到这一点,不能靠组织,不能靠宣传,只有思想才能传播得如此遥远。"而包豪斯教育的目的,就是为了消除存在于艺术家、建筑师、工匠和工业之间的那些障碍,这一点在《包豪斯宣言》中有明显的体现:"完整的建筑是各种视觉艺术的最终目的……建筑师们、画家们和雕塑家们必须重新认识一个建筑作为一个整体的构成特征……艺术家是一位尊贵的工匠……精通自己的手艺对于任何艺术家来说都至

① (英)哈德罗·奥斯本. 20世纪艺术中的抽象和技巧 [M]. 阎颀,黄欢,译. 成都:四川美术出版社,1987:163.
② 同上.
③ 王受之. 世界平面设计史 [M]. 北京:中国青年出版社,2002:168.

关重要。在这里面潜伏着创造性想象的来源。"①

构成主义讲求的是形态间的组合关系，即设计师主观地考察事物间的构筑规律，再按自己的理解直观抽象地表现客观世界各形态的组合关系。在具体设计中，它强调功能与形式的统一，而不是在设计对象的外部施加装饰。这一理论使得艺术设计脱离了传统的纯粹艺术与传统装饰方法。

1.2　学习构成的目的

立体构成是艺术设计专业一门重要的基础课程，是日后开展专业课程的教学、专业项目设计的基础。立体构成所涉及的范围非常广泛，人类生活的衣、食、住、行等各个方面都被包含在内。甚至可以说，小到我们身上的一颗纽扣，大到我们乘坐的航天飞机，全部都是立体构成设计的产物。

"构成是艺术分类中的一种艺术形式，称构成艺术，或称几何抽象艺术、非具象艺术。构成是艺术与设计中的一种方法论模式，是依据构成原理，启迪创作意念的方法，是创造性思维方法的演绎。构成的概念等同于基础造型。"②实际上，构成的本质就是一种观念，是从最基本的自然对象中发现最根本的结构，然后寻找出结构的基本规律，并利用这些基本规律创造出一种观念。所以说构成是造型的基础。伊顿的著作《设计与形态》的翻译者朱国勤曾在译后记中提道："在美国学习期间，有一门课曾引起我极大的兴趣，这门课就是基础课程（Basic Course）。在欧美，几乎每所有艺术系的大学都开这门课。它为期一年，不管你学什么专业——设计、陶艺、雕塑，甚至绘画，首先都要上这门课，而后才能进一步选择专业，进行深造。基础课程实际上是西方现代艺术及设计教育体系中不可缺少的环节，是艺术家登堂入室的一块基石。"③由此可见构成的重要性。

本书就旨在说明构成作为设计基础，它的基本原理、元素练习，以及构成在设计中如何应用三者之间的关系。过去很多人学习完了三大构成，但竟然连构成究竟有什么作用都不知道，这样学习构成的意义就大打折扣了。在学习的过程中，应该积极地将设计和构成结合起来，将构成的教学内容与其他设计应用进行横向联系，这样才能最终达到学习构成目的。不是为了构成而学构成，是为了做好设计而学构成。

通过学习，培养和提高造型能力，训练对形式规律的掌握与运用，更重要的是建立新的思维方式和造型观念，达到丰富艺术想象力和启发创造力之目的。设计构成的学习能让设计者在未来的设计中有独特的构思、形态的合理组合以及美的感觉。"学习构成是为了培养学生对于空间形体创造过程内在逻辑性的理性认识，让学生学会用理性思维进行构成设计。对构成作业的辅导及评价不仅仅只关注结果本身，对作品的推敲生成过程也给予相当的重视，并且强调构成作品的逻辑性与秩序性。"④学生经过构成课程的练习后，在观念和审美意识上，应能够从旧有的模式中逐渐地解放出来，从而养成具有创新价值的创造力。设计构成的学习属于设计基础训练的范围，它是今后设计创作的一个准备阶段，它能将未来的设计创作变成一种自然而深入的创作，而非一种盲目的状态。它能培养设计者从不同的角度出发，找到一个适合的点或定位来进行设计创作，做到有的放矢，在培养一种对事物敏锐的观察力，提高美的素质的同时，也培养优异的"创造力"。

设计构成理论是人们在长期艺术创造中对造型规律的认识与总结，对现代设计影响深远。随着社会经济水平的不断提高，人们对于设计尤其是商业领域的环境艺术设计、建筑设计、工业产品设计、平面设计、装饰艺术设计等有了更高的要求，设计的构成元素在这些设计中占据了极高的比例，甚至完全控制着整个设计的创意思想和形式。因此，学好构成的意义也就显而易见了。

① 格罗佩斯. 包豪斯宣言. 1919.
② 陈小清. 新构成艺术·上[M]. 北京：北京理工大学出版社，2003：5.
③ 约翰尼斯·伊顿. 设计与形态[M]. 上海：上海人民美术出版社，1992：163.
④ 施瑛，潘莹，王璐. 建筑设计基础课程中形态构成系列的教学研究与实践[J]. 华中建筑，2008（9）：169-171.

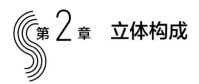

第2章 立体构成

2.1 立体构成的概念

要明白立体构成的概念，首先要了解构成的基本概念。"构成概念的形成来源于对自然的认识，来源于自然生命运行的秩序性、规律性和发展性。构成作为生命的组织手段，它来源于生命运动本身，表现了生命的运动原则，是生命运动的普遍规律。"[①]构成意为造型、组合、形成、构造。我们这里所说的构成是指具有美感的形式，将视觉形态元素按照基本规律运用不同的方式组合在一起。构成是体现几何学原则的一种艺术，构成的目的是为了研究色彩与形体在表面与空间的基本规律。

从构成产生的特点来看，简单地说，构成就是对特定的材料按照某种规律进行组合从而达到某种目的。所以，无论是平面、立体、空间等都是有构成因素的存在，构成所使用的材料就是构成的基本元素。因此，构成必须满足以下三个条件："①构成行为必定带有某种目的性。②必须有构成元素。③要有一定的构成技术。"[②]以上三个条件缺一不可。如果是按照一定的目的进行构成，这种构成行为就是设计。

"立体构成是指从形态要素出发，研究三维形态创造规律的造型基础学科；也可以理解为使用各种基本材料，将造型要素按照形式美的原则，进行分解、抽象与重组，从而创造形态造型的过程。"[③]简单来说，立体构成是研究空间立体造型的基础科目。它揭示立体造型的基本规律，阐明立体设计的基本原理，是立体设计的专业基础。立体构成以纯粹的或抽象的形态为素材，按视觉效果，运用力学和精神力学的原理进行结合，从而构成理想的形态。立体构成是对各种各样三维形态所具有共性的问题加以研究。

要学习立体构成，我们首先要了解我们生活的这个世界的实质——三维世界。当我们站在地面上，脚下的地面从四面八方向远处延伸着，我们的眼睛也可以随意地看向任何一个地方，我们可以触摸和感觉到身边的事物，即使在视线看不到的地方，仍然存在着我们可以触摸和感觉到的事物。因此，学习立体构成，必须要使用三维的思维方式。

三维形态和二维形态的根本区别在于，二维形态只有两个维度，而三维形态有三个维度，可以从不同角度呈现不同形状，这大大扩展了造型的表现领域。三维形态和二维形态的另一个区别在于，三维形态除了它的造型表现性，其造型本身还要具备承受地心引力的力学结构。"三维空间的构成是一种真实的存在，它将以往的基于纸上方案的冥想与沉思的创造方式转变为在直接的创造过程中的发现，艺术家开始真正去创造世界，走向真正意义上的创造。"[④]

2.2 立体构成的特征

立体构成与平面构成既有共性又相互区别。"共性在于二者都是对形态构成语言、表现规律等方面的探索；区别在于立体构成是空间的实体形态与虚体形态的构成，在结构上符合力学要求。"[⑤]具体来说，相对于平面构成而言，立体构成有以下几大特征：

（1）轮廓的不稳定性：立体形态没有一个固定不变的轮廓线。有无数个视点就有无数个轮廓线。立体的轮廓线根据观察者的位置变化而变化。

（2）立体构成是触觉艺术：立体形态创造的是三度空间量，是以量块和空间为表现形式，不但可视而且可触摸，具有材料质感和三维空间感。

（3）光线的利用：对于立体构成而言，光是造型元素。利用光可使量块产生变化甚至影响外形。

（4）符合物理规律：立体构成必须立得住并有一定

① 班石. 构成谈［J］. 装饰，2002（8）：12.
② 南云治嘉. 视觉表现［M］. 黄雷鸣，等译. 北京：中国青年出版社，2004：14.
③ 赵志生，王天祥. 立体构成［M］. 重庆：重庆大学出版社，2002：2.
④ 庞蕾. 塔特林与构成主义［J］. 南京艺术学院学报，2008（1）.
⑤ 王受之. 世界现代设计史［M］. 北京：中国青年出版社，2002.

的牢度，即必须能够承受地球地心引力的作用。满足物理重心规律需要，并在此基础上追求造型美感。

总的来说，"平面构成是有意识地将不同的因素组织起来创造出一个两度体的世界。平面构成的主要目的是建立起视觉和谐及秩序，或者产生有意图的视觉兴奋。"[①] 从目的上讲，立体构成和平面构成是一样的，只不过平面构成是两度体世界，而立体构成涉及的是三度体世界（图2-1～图2-7）。

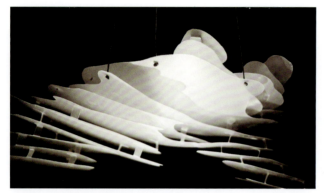

图2-1　立体构成（面）1

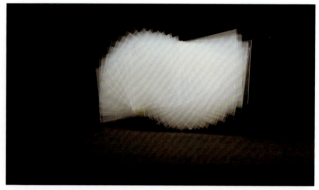

图2-2　立体构成（面）2

图2-3　立体构成（面）3

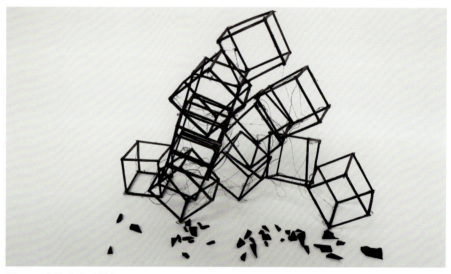

图2-4　立体构成（线）

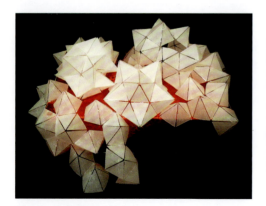

图2-5　立体构成（体）1

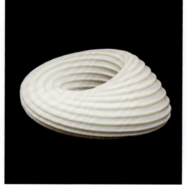

图2-6　立体构成（体）2

图2-7　立体构成（体）3

① 王无邪. 立体构成原理［M］. 西安：陕西人民美术出版社，1989.

第3章 立体构成的形态要素

点材、线材、面材和块材是构成形体的基本要素，也是构成立体形象的材料和空间特征，所有立体形态都是由点材、线材、面材和块材通过移动、旋转、扩大、扭曲、切割、展开、折叠、穿透、膨胀、混合等运动形式来组合成丰富的空间构成形态。

正如画家瓦西里·康定斯基曾说的，"点、线、面所构建的美必须是以有目的地激荡人类的灵魂这一原则为基础的。"[1]因此，点材、线材、面材、块材作为立体构成的基本元素，它们之间的组合排列一定要符合美的基本原则。它们会依据环境的不同来排列组合，并且在特定的情况下会进行转化。没有绝对的点、线、面、块，在一定情况下，点按照一定的顺序连接形成线，线与线相交形成面，面和面组合成块。它们通过相互转化组合，创造了更多的形态关系。构成的形态要素之间呈复杂的互动性，探索构成形态要素之间的心理特征和视觉关系是十分重要的。

立体构成是基础造型与构成的结合体。它是通过对基本材料的分析，运用一定的方式进行构成组合，例如反复、渐变、辐射、集中、重叠、偏倚、数理等，又如点材构成、线材构成、面材构成、块材构成、点线面材构成、单元形体构成等。"构成设计还侧重于在加深理性理解的同时，也必须持'实验性'的态度。探索借助要素、材料、技法造型的可能性。"[2]立体构成的形态一般是通过材料进行组合后产生的，是以造型为核心的。在这里，我们把材料划分为四种：点材，视觉的中心，表现形式丰富，空间感弱；线材，轻快、紧张，具有空间感；面材，表面是扩张的，有充实感。侧面是轻快的，有空间感；块材，空间闭锁的块是稳定的，具有重量感和结实感。"造型时可根据要表达的情感去正确地选用材料。"[3]

点材，是平面几何"点"的三维化。"点在表现形式上是非常丰富的，它通过改变大小、数量、形状等的变化，从而形成具有一定韵律感的组合形式。"[4]点材由于材料支撑的关系，往往和线材、面材、块材的构成相结合形成效果。如果要单独显示点的效果，就必须想办法隐藏支撑物（图3-1、图3-2）。

线材，是以长度单位为特征的型材。在一定情况下，我们将多个线材通过相交或者平行等方式进行排列，就

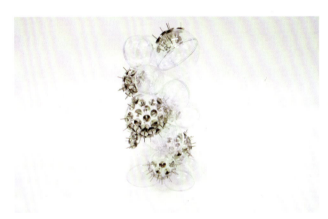

图3-1　点材1

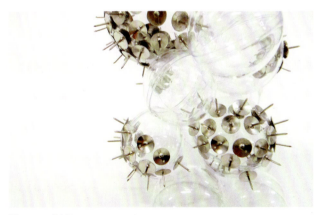

图3-2　点材2

[1] 康定斯基. 康定斯基论点线面 [M]. 罗世平，魏大海，辛丽，译. 北京：中国人民大学出版社，2003.
[2] （日）朝仓直巳. 艺术·设计的立体构成 [M]. 白文花，译. 北京：中国计划出版社，2000：31.
[3] 辛华泉. 立体构成 [M]. 长沙：湖南美术出版社，2004：25.
[4] 冷春丽. 视觉传达的形态语言——点、线、面的品质 [J]. 艺术研究，2003（4）.

会产生面的感觉,我们将这种情况称为"线的面化"。此外,"在构成设计中,线是构成骨骼的重要因素,各种骨骼依据线的等差、间隔等数列的关系可创造出千变万化的视觉形象。"[1]另外,无论直线或曲线均能呈现轻快、运动、扩张的视觉感受。线材的断面形状,会对作品的性质及风格带来很大影响(图3-3)。

面材,通常指面状即面积比厚度大很多的材料,"面在形态学中不仅具有形状、大小、肌理、色彩等造型元素,同时面也是'形象'的呈现,通常分为几何形、有机形、偶然形和不规则形。"[2]在几何学上,面是由线的移动轨迹所致。但在现实生活当中,由块体切割所形成的面,或由面与面之间的集聚之构成则随处可见(图3-4、图3-5)。

块材,是形态设计最基本的表达形式,是具有长、宽、深(厚)三度空间的量块实体,指由点、线、面组合,有长、宽、厚的组合体。是立体空间形态最为有效的造型形式(图3-6)。

形态(点材、线材、面材和块材)、色彩与肌理是立体构成形态的三要素。

方向、位置、空间、数量及重心,是构成形象中相关与配合的要素,决定视觉元素彼此间的位置编排关系。

本章希望能通过对相对形态的点材、线材、面材、块材的观察与宽泛的理解,"学习与研究它们在形态、肌理、面积、空间、色彩等方面不同的构成关系,从感性与理性两方面去灵活有效地把握具有审美价值的视觉形式和效果。"[3]

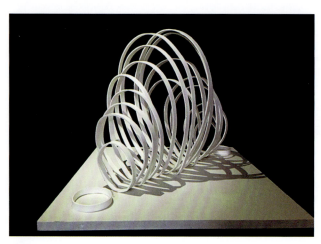

图3-3 线材

图3-5 面材2

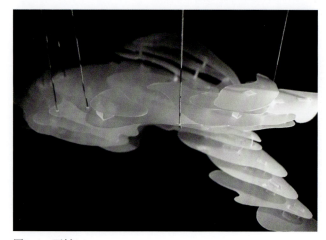

图3-4 面材1

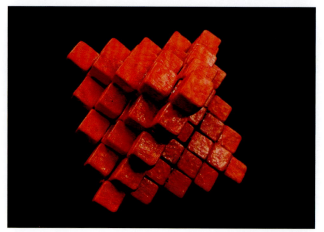

图3-6 块材

[1] 冷春丽. 视觉传达的形态语言——点、线、面的品质[J]. 艺术研究, 2003(4).
[2] 李梅艳. 浅析点、线、面在建筑外立面中的韵律设计手法[J]. 剑南文学(经典教苑), 2012(6): 141–142.
[3] 王雪青. 二维设计基础[M]. 杭州: 浙江人民美术出版社, 2008: 15.

3.1 点材的视觉特征

活泼多变,是构成一切形态的基础,具有很强的视觉引导作用,但视觉效果较弱。"它的特点是确定位置,通过凝聚视线而产生心理张力。它具有求心性和醒目性。"[①] "在空间里,点是最简单的形,是我们感知形象的基础。点是设计的基本元素。"[②] 立体构成中的点,是将几何学上零次元的无实质的点,扩展到三次元的有实际质的体来表现,构成多种形式的"视觉立场"与"触觉立场",点所具有的紧张性是向心的,人的视线就集中在这个点上。[③]

"在构图中,只有一个点时,它会把视觉向中间集聚,从而成为画面的中心和视觉的焦点。"[④] 单独的一个点通常是极具张力和吸引力的,一般会是视觉的中心。而当出现两个点存在时,两点成一线,画面就会出现线的感觉,通常会拉开观众的视线,让视线在两点之间往返。一旦出现多个点的时候,整个画面就会产生面的感觉,观众的视线也会在这些点之间来回流动,自然而然就会产生韵律和节奏的效果。因此,点的运用得当有时也会有画龙点睛之妙(图3-7)。

3.2 线材的视觉特征

空间感、轻快、紧张感,较强的表现力,犹如人的骨骼支架。"通常人们在客观物像上看到的是面,即物体在受光情况下所呈现出来的体面,而要想在物体上找出线来,就需要从主观的感受出发,将领会与想象的东西赋予客观物体;另一方面又不能完全脱离客观物像的存在,在两者结合的基础上,抽取和概括线条。"[⑤]

线材的构成方法很多,有连接的也有断开的,有重叠的也有交叉的。线材的材质也分很多种,有细线、直线、曲线、光滑的线、粗糙的线等。不同材质的线材给观众在视觉和心理上的感受都是不同的。用直线制作的立体构成,容易在视觉上显得呆板,但是也可以做得井然有序。而曲线制作的立体构成,则显得舒适优雅,但如果缺乏美感,造型则易陷入混乱。立体构成要注意结构上的问题。同样的线材,表面有不同的质感,也会对造型影响较大。即使同一种线材,通过不同的造型方法处理,也可使作品产生特殊不同的感觉(图3-8、图3-9)。

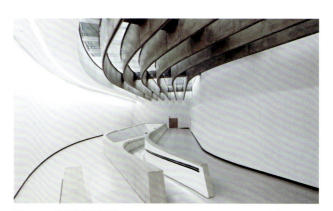

图3-8 线材视觉特征1

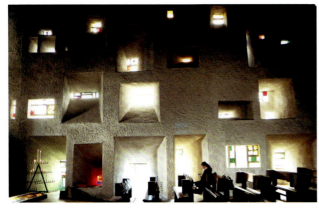

图3-7 点材视觉特征

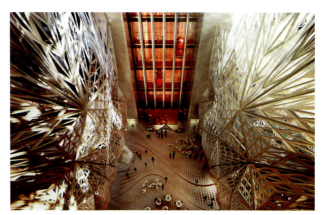

图3-9 线材视觉特征2

① 聂振斌,滕守尧,章建刚. 艺术化生存[M]. 成都:四川人民出版社,2001.
② 夏镜湖. 平面构成[M]. 重庆:西南师范大学出版社,1999.
③ 董海英. 浅谈立体构成的基本形态要素"点"在室内设计中的比较运用[J]. 成功(教育),2007(10).
④ 肖铭. 环境与景观年鉴[M]. 武汉:华中科技大学出版社,2007.
⑤ 郭玫宗. 中国画艺术赏析[M]. 北京:中国纺织出版社,1998.

3.3 面材的视觉特征

延伸感、充实感，使面材具有线材的特征，犹如人的皮肤。"相对于点和线，面的构成相对复杂，并且经常会涉及图形的创造。面的构成主要分为面的分割和组合。"[①] 我们根据面材产生的原因和轮廓的基本特征，可大致将面材归纳为几何形、有机形和不规则形三种类型。使用得当的话，面材可以增加视觉效果。例如将面材重复叠加能够产生厚重感，其实用功能也大大增加。面材还可以运用在空间的分割上，既能节约空间又具有一定的支撑力。

以前，人们倾向于厚重的立体形态，无论雕塑还是建筑，都喜欢有厚重感的造型。不过随着时代的发展，人们也开始喜欢轻盈明快感觉的造型。例如，以大尺寸平板钢化玻璃为主要建筑材料的建筑幕墙，日本室内轻盈的木质糊纸隔扇及拉窗等，都是面材的作用（图3-10、图3-11）。

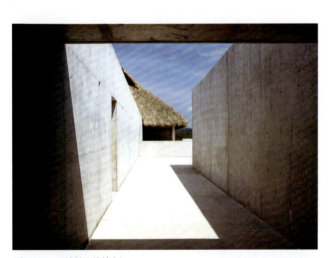

图3-10　面材视觉特征1

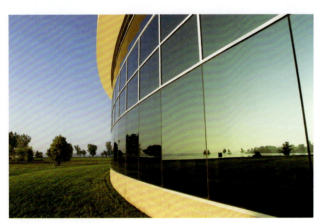

图3-11　面材视觉特征2

3.4 块材的视觉特征

重量感、充实感，形成较强的视觉效果，犹如人的肌肉。它是具有长、宽、高三维空间的封闭实体。另外，由于块材具有连续的表面，因此具有更多的可塑空间，能带给人们更多视觉上的变化。由于块状的材料具有明显的空间占有特性，在视觉上有着比面材与线材更强烈的表现力，更加稳重、安定、充实，给人以稳定的心理作用。

一般来说，同样的块材，表面光滑的造型会使人产生轻快的感觉；表面粗糙的造型会使人产生厚重的感觉。厚重和轻巧在不同的场合各有各的不同功效（图3-12、图3-13）。

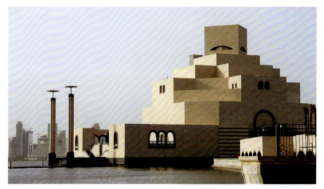

图3-12　块材视觉特征1

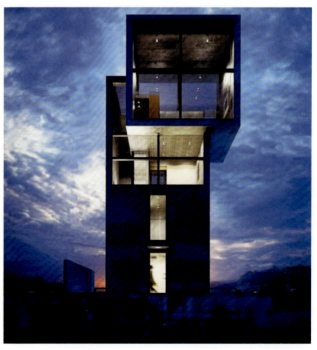

图3-13　块材视觉特征2

[①] 徐坚，丁宏青. 景观规划设计[M]. 北京：中国建筑工业出版社，2013.

3.5 立体构成的材料

"任何造型活动都离不开材料，材料会通过其塑造的形态，展现其特有的表情。"[1]要对立体构成所应用的材料加以研究，通过研究材料的特性，发挥材料本身的特点去表达特有的视觉效果。因为，各种材料所具有的强度、重量、肌理、质感、软硬程度等特性都不相同。

在立体构成中，对材料的运用和把握是极其重要的。正确运用材料能让作品的形态更加完美地呈现出来，也能让观众准确地感受到艺术造型的情感。一件相同构成的作品，运用不同材质，会产生完全不同的效果。想要巧妙地运用材质去表现作品的视觉美感和材质美感，就要充分地了解材质的特点。例如卡纸等纸质材料是容易切割裁剪进行造型的，但是持久性不强并且容易损坏；玻璃材质通透感强，质地坚硬；塑料材质表面光滑，视觉感透明而且不容易变形，持久性较好；金属材质富有延展性，光泽度强，易导电导热；木材则给人一种温和踏实的感觉。

在立体构成的创作初期，建议学生运用身边随手可得的材料进行练习，例如钙塑板、石膏板、PVC板材、铁丝、易拉罐、塑料管、纸板、铁板等。学习如何能够恰如其分地运用材料，是做出优秀的立体构成作品的关键。另外，"在设计中一般是先有形体的构思，再选择材料。但有时往往是先对某种材质产生浓厚的兴趣，再进行形体的造型创作构思，这样也会产生优秀的作品。"[2]

课堂练习1：不同材料的组织

作业要求：分别选择点材\线材\面材\块材，将它们组织在10cm×10cm的纸板上，并具有一定的组织关系。

作业数量：9个　10cm×10cm

建议课时：8课时

作业提示：材料从日常生活中寻找，尽可能多地尝试差异大的材料。

课堂练习2：

A　相同材料的组织

B　附加两种对比材料的组织

作业要求：选择前一练习中的一种材料，进行深入多种形态的组织，定稿后将它们固定在10cm×10cm的纸板上。

作业数量：9个　10cm×10cm

建议课时：8课时

作业提示：这个练习比前一练习难度更大。关键在于所选材料的可塑性发展到一定数量时，就容易遇到思维的瓶颈。在动手做之前可以多画些草图。

[1] 刘骧群，华大敏. 立体构成教学中的材料认知与运用［J］. 艺术研究，2007（1）.
[2] 钟蕾. 立体造型表达［M］. 北京：中国建筑工业出版社，2005.

第4章 立体构成的造型表现

4.1 量感

视觉或触觉是对各种物体的规模、程度、速度等方面的感觉，对于物体的大小、多少、长短、粗细、方圆、厚薄、轻重、快慢、松紧等量态的感性认识。可以说造型艺术中的形式感很多与量感因素是密切相关的，疏密、对称、均衡或偏斜序列的设计，很大程度上来源于作者和观众视觉及心理的量态感性经验。

立体形态的创造除了轮廓线之外主要靠"量"。量有两个方面：物理的量和心理的量。周雅铭在《立体构成》一书中写道："物理量感是指物体的重量，如体积的大小或容积的多少，是可以测量和把握的。心理量感是指人的心理对物体重量的一种感觉。"[1]换句话说，物理量就是大小、多少、轻重。心理量则是心理感受，它与物理量不同，因为相同的物理量具有不同的心理感受。心理量的感觉不但和大小、多少、轻重有关，而且和密度、色彩、空间、肌理、经验等诸多因素密切相关。心理量是心理判断的结果。

设计和艺术品给观众的心理量是作品的重要视觉表达目的之一，作品表现出的立体效果和观众先前的视觉及心理量的感性经验产生情感共鸣。作品的量感，赋予作品沉稳凝重或轻松活泼的感觉（图4-1）。

图4-1 量感

4.2 空间感

"所谓'空'，是虚无而能容纳之处，就像天地之间那样空旷、广漠，可影响四方无限的延伸扩展；所谓'间'，意义为两扇门间有日光照进，即空隙、空当之意。也是隔开、不连接的意思。"[2]与空间相对照的，是物体也就是实体，可以这样说，空间是相对于实体而言的，实体之外的部分被称为空间。

"空间和时间是一切构成在运动和结构方面的本质属性，没有空间和时间，就无所谓运动。构成在某种意义上说，就是建立一种新的时空秩序。"[3]进一步来讲，空间可分为哲学的空间概念和数学的空间概念：

（1）哲学空间：三维的，具有容纳物质存在与运动的属性；

（2）数学空间：多维的，从点的零维到曲面的多维（线是一维的，平面是二维的，体是三维的，曲面是多维的）。

以目前人类的认知能力可感知的三维物理存在，其定义必须依靠一个或多个参照体系或参照物。现代汉语词典解释：空间是物质存在的一种客观形式，由长度、宽度、高度表现出来。例如数学上的原点与X、Y、Z三轴之间共同构成的关系。

"立体形态与空间的关系包括四个方面：①占有空间；②包围空间；③形体的活动空间；④观赏或使用空间。空间可以分为两类：有明确边界可测定的称为物理空间；只能感受不能测定的称为心理空间。"[4]所谓物理空间是实体包围的、可测量的空间，是对实在的物体而言的空间形式。而心理空间也就是虚拟空间，是没有明确边界却可以感受到的空间，它来自形态对周围的扩张。在心理空间中，有符合客观规律性的空间形式，也有纯主观的空间形式。作为一名设计师来说，具备虚拟空间的想象力和感受力是必备的基本素质。

空间感是三维造型设计艺术重要的表达目的之一。尤

[1] 周雅铭. 立体构成[M]. 沈阳：辽宁科学技术出版社，2011：9.
[2] （日）芦原义信. 外部空间设计[M]. 尹培桐，译. 北京：中国建筑工业出版社，1985：3.
[3] 诸葛铠. 设计艺术学十讲[M]. 济南：山东画报出版社，2006：121.
[4] 辛华泉. 立体构成[M]. 长沙：湖南美术出版社，2004：128.

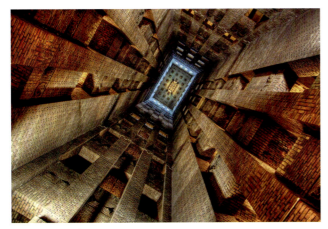

图4-2 空间感

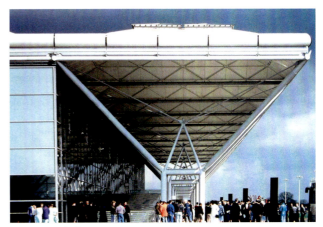

图4-3 尺度感

其在建筑和室内设计中表现突出，兼具功能和形式两方面的要求，因此，作品的空间感，成为评价建筑和室内设计作品的重要元素。建筑和室内设计由此被称为"空间的艺术"（图4-2）。

4.3 尺度感

清华大学田学哲主编的《建筑初步》一书中提到，"尺度主要是指设计物体与人体之间的大小关系和设计物体各部分之间的大小关系，从而形成的一种大小感。""建筑中有一些构件是人经常接触或使用的，人们熟悉它们的大小，如门扇一般高为2~2.5m，窗台或栏杆一般高为90cm等。这些构件就像悬挂在建筑物上的尺子一样，人们会习惯地通过它们来衡量建筑物的大小。"前一段话是对尺度概念的定义，后一段话是对尺度概念的解释，通俗易懂。这种以常规部件为基准使建筑获得尺度感的方法，一直作为现代建筑理论中关于建筑尺度的基本内容。可以说，这是基于视觉的形式尺度或形象尺度。

中国古代建筑理论中的"千尺为势，百尺为形"，就表达了一种尺度概念。所谓尺度，是造型物及其局部的大小同本身用途以及与周围环境特点相适应的程度。这里不要混淆尺度同尺寸的关系，尺寸是造型物的实际大小，而尺度虽与实际大小的尺寸有关，但本质上是表达人们对建筑空间比例大小关系的一种综合感觉。"尺度是物与人之间相比，不需涉及具体尺寸，完全凭感觉上的印象来把握。"[1]因此尺寸是绝对的不变的，而尺度是相对的可变的。

"以往对尺度感的研究，很大部分都属于视觉尺度感。另外还有听觉、嗅觉、触觉等尺度感的存在。但视觉尺度感仍然是决定尺度大小的主要因素。"[2]尺度可分为：普通的尺度、超人的尺度和亲切的尺度。设计者常常根据不同的设计目的而采用不同的尺度。

"立体空间构成在整体体量上的大小和各元素的尺度也需要考虑。构成体的体量与材料的运用是有联系的。在体量的规定下，材料规格上的考虑也有着相当的意义。"[3]因此，造型的尺度感是评判一个设计作品的重要标准之一（图4-3）。

4.4 肌理感

肌理指客观自然物所具有的表面形态，是各种物体的表面性质特征。"肌理形态以一种客观的方式而存在，是物质的自我表现形式。肌理材料的不同，其表面组织排列的构造也各不相同，所以其产生的视觉和触觉效果也不同。"[4]

肌理，英文texture，起源于拉丁文textura。对肌理的一般解释是："肌，是物象的表皮；理，是物象表皮的纹理"。肌理是物质属性在感觉上的反映，是物象存在的形式，它侧重的是表象，一般不涉及物质的内在结构。根据肌理的物理表象可将其分为视觉肌理和触觉肌理：视觉肌理的影响主要体现在纹理形状、色彩感觉、光洁度等视

[1] 保彬，张连生，单德林. 关于装饰艺术 [J]. 南京艺术学院学报，2001（4）.
[2] 彭一刚. 建筑空间组合论 [M]. 北京：中国建筑工业出版社，1983.
[3] 蔡文彬. 浅议立体构成的形式美法则 [J]. 今日科苑，2009（6）：172.
[4] 李梦红. 肌理设计 [M]. 南宁：广西美术出版社，2006.

觉因素带来的心理反应上,例如:图纹、几何纹理等;触觉肌理主要体现在细腻粗糙、疏松坚实、舒展紧密等触觉因素带来的生理和心理感觉上,是立体的而非平面的。但在实际情况中,视觉肌理和触觉肌理的区分并不那么绝对,它们往往共同影响着人们对某种肌理的认识。立体构成中相同的形态,肌理不同其表现效果就不同。肌理可以增强形态的立体感,可以丰富立体形态的表情,表现不同的情感和传达不同的信息。制作视觉肌理的技法有:绘写、印拓、喷洒、渍染、熏炙、擦刮、拼贴等。"肌理的造型效果将客观形态存在的原本物质属性加以改变,使之赋予了人的智慧、情感、审美等,从而创造出一种具有物质属性并且独特的艺术表现形态,变化各异的肌理形态就这样被赋予了艺术的生命力,而变得更加耐人寻味、意义悠长。"①

总的来说,肌理的配置要服从使用条件,因地制宜;肌理又要发挥艺术作用,"因材设饰"。饰有肌理的形体应该更加强化对形体的比例权衡,而不是干扰或者破坏形体的美(图4-4)。

课堂练习3:在指定形体上附加材料

作业要求:以一次性杯子为基本形,在它上面添加前面练习里的材料,可以是点材\线材\面材\块材,将杯子改头换面。

作业数量:三只杯子

建议课时:4课时

作业提示:这个练习是前后衔接的一个过渡练习,使用一次性杯子为基本形,就不需要考虑造型的问题,注意力集中在对材料的塑造上,从平铺材料到把材料立体化,同时兼顾量感、空间感、尺度感、肌理感。深度比前一练习更进一步,要从杯子的内部和外部同时考虑效果(图4-5～图4-8)。

课堂练习4:运用材料"加工"瓶子

作业要求:运用点材\线材\面材\块材,或利用瓶子本身材料,把瓶子的形体结构改变,同时保持瓶子的基本特征。

作业数量:1件

建议课时:4课时

作业提示:这里遇到了"解构""重构"的思考,初步涉及结构和空间问题。

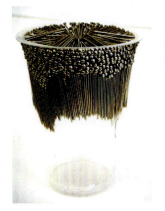
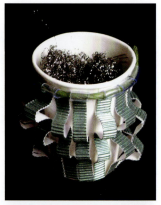

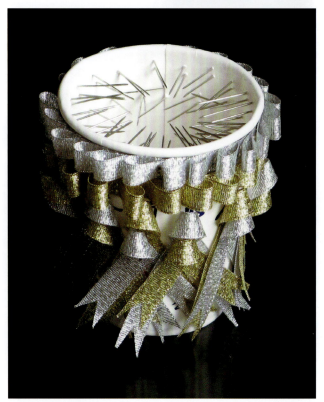

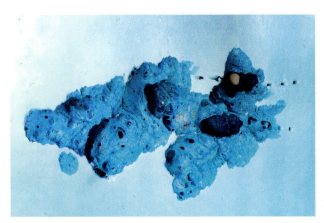

图4-4 肌理感

图4-5 杯子练习1

① 张洋. 造型肌理表现研究[D]. 长春:吉林艺术学院,2013.

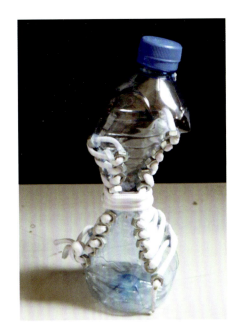
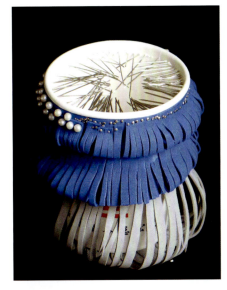
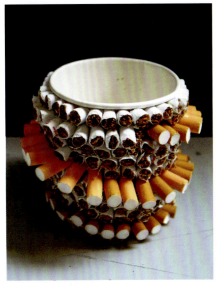
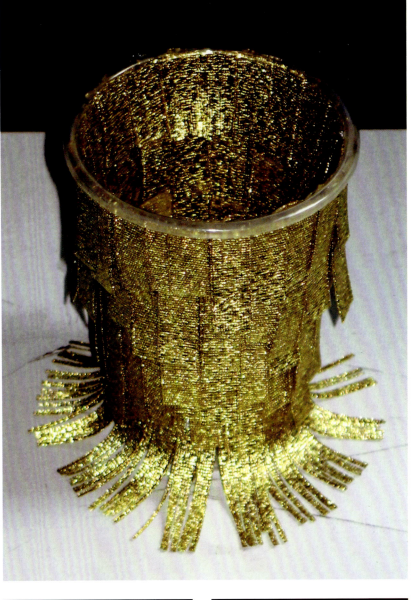
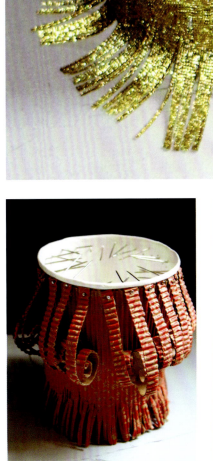
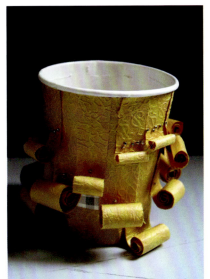

图4-6 杯子练习2

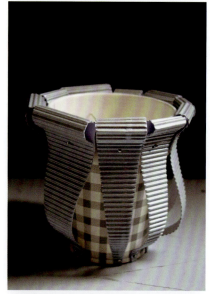
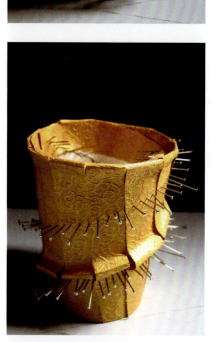
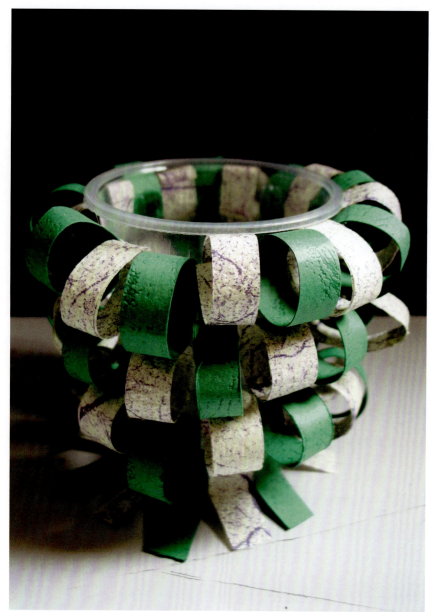
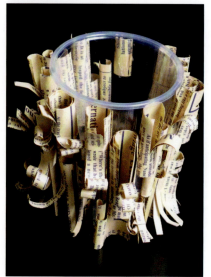
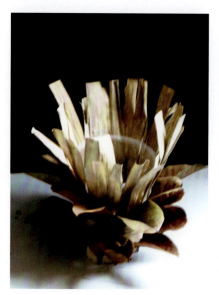
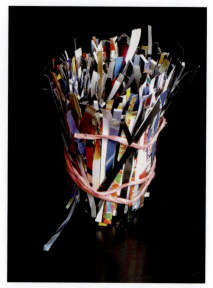

图4-7　杯子练习3

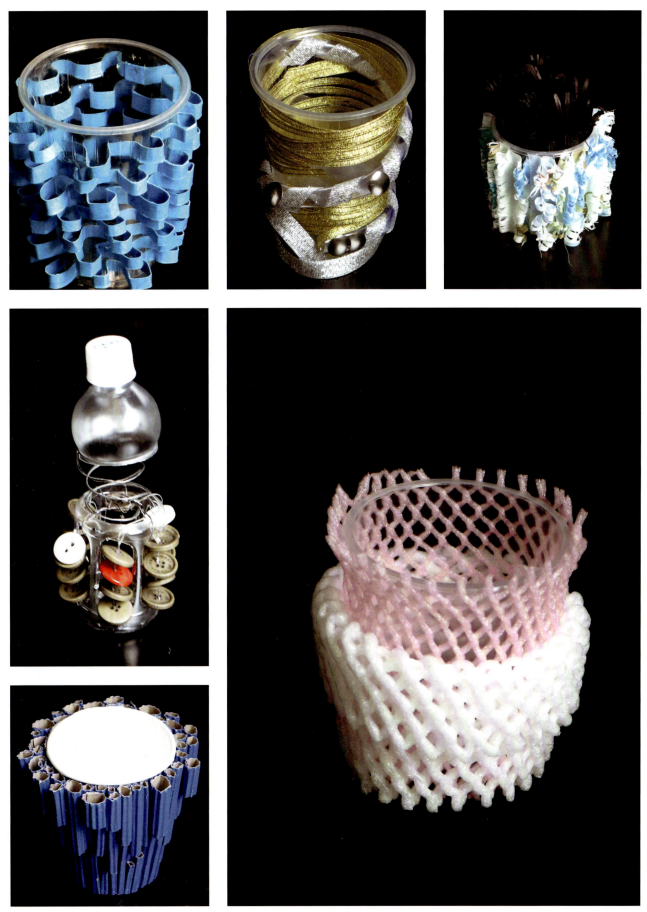

图4-8 杯子练习4

第5章 半立体构成

5.1 半立体构成概念

半立体又称之为2.5维构成，是介于平面和立体之间的形态，是在平面材料上进行立体化加工，进行空间变动形成立体化造型的方法，使平面材料在视觉和触觉上有立体感，但没有创作物理空间的构成方法，故称为半立体构成。虽然半立体的主要观赏面只有一个方向，但是由于凹凸起伏的空间变化，因此又具有平面图形所没有的量感和立体感。

半立体构成是介于二维的平面形态和三维的立体构成之间的一种形态。与二维的平面形态相比，半立体形态更加具有立体的真实感和空间感，但相对于三维立体形态则显得较为单调，空间感弱，视觉冲击力不够。在特定的环境里，半立体构成有其独有的美感，例如浮雕或者工业产品的肌理处理等，能够产生立体或平面所达不到的效果。

半立体构成是平面材料转化为立体的最基本的构成训练。半立体构成是指半立体形体的组合，具有一定的完整性、立体感、形式美感。此项练习最经济的材料是卡纸，卡纸容易加工、造型，而且价格低廉，是制作半立体构成的常用材料。具有平面感的面材（如纸张）转变为具有立体感的特点，是源自深度空间的增加。而折叠、弯曲及切割拉引都可以使深度空间增加，所以，半立体的主要构成方法是折叠（直线折叠、曲线折叠）、弯曲（扭曲、卷曲、螺旋曲）、切割（挖切、直线切割、曲线切割）（图5-1～图5-5）。

可以用来做半立体构成的材料还有很多，面料、各种纤维、塑料、植物材料等，以及各种现成的可以切割的材料。

（a）按构思画线

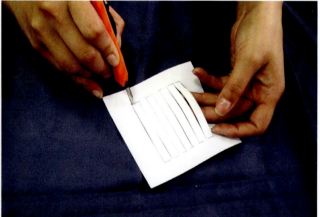
（b）按构思用刀切开

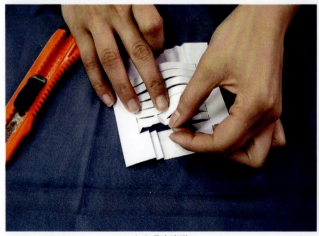
（c）叠出浪形

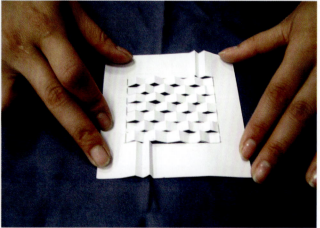
（d）两边叠皱以便浪形隆起——完成

图5-1　波浪形（a）～（d）

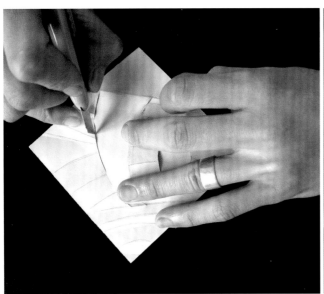

（a）2.5维构成做法步骤一

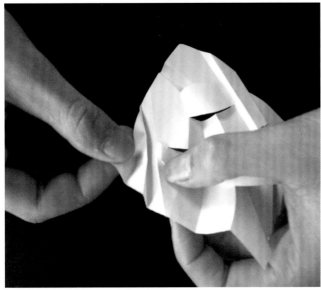

（c）2.5维构成做法步骤三

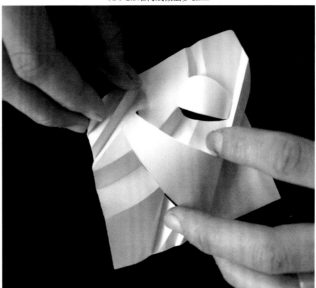

（b）2.5维构成做法步骤二

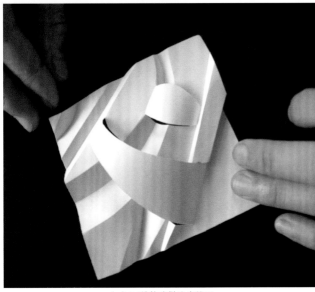

（d）2.5维构成做法步骤四

（e）2.5维构成做法步骤五

图5-2　2.5维构成做法步骤（a）~（e）

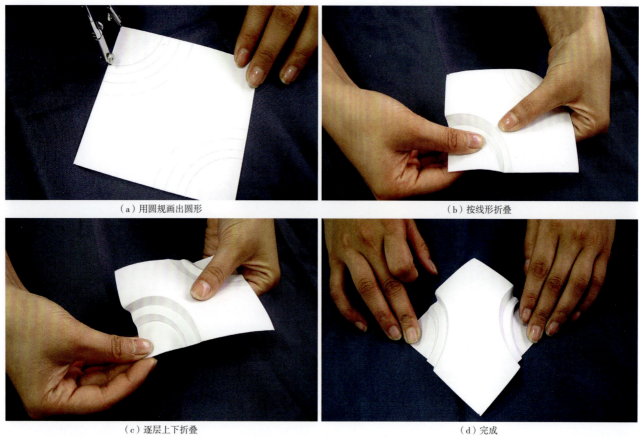

图5-3 几何圆形步骤(a)~(d)

(a) 用圆规画出圆形
(b) 按线形折叠
(c) 逐层上下折叠
(d) 完成

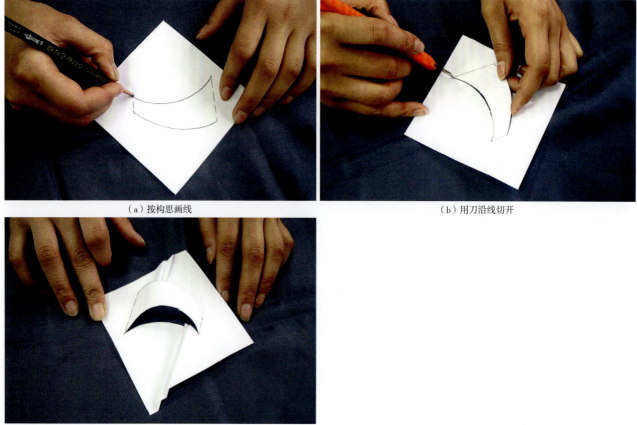

(a) 按构思画线
(b) 用刀沿线切开
(c) 两边叠皱使桥形拱起,完成

图5-4 桥形步骤(a)~(c)

(a) 根据构思画线　　(b) 按线形上下折纸

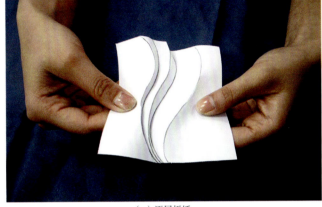

(c) 逐层折纸　　(d) 完成

图5-5　自由弧形步骤（a）~（d）

造型思维方法：

（1）运用凹凸正反处理形成立体（图5-6~图5-8）。

（2）利用形态、方向及位置等对比创造新形体（图5-9~图5-14）。

（3）运用多样统一形式构成和谐形体（图5-15、图5-16）。

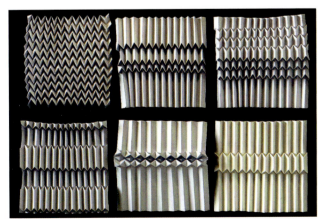

图5-6　凹凸反正处理1

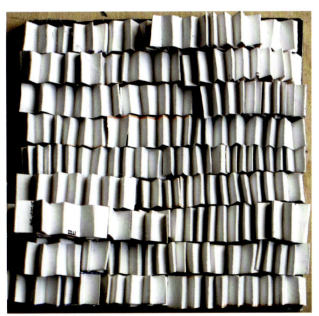

图5-7　凹凸反正处理2

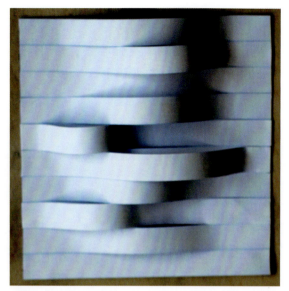

图5-8 凹凸反正处理3

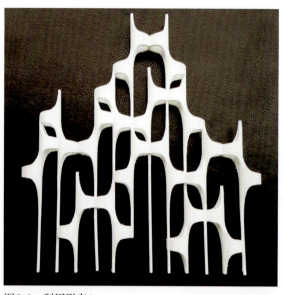

图5-9 利用形态1

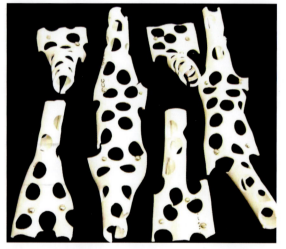

图5-10 利用形态2

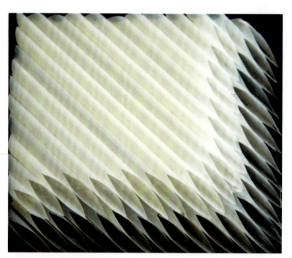

图5-11 利用方向1

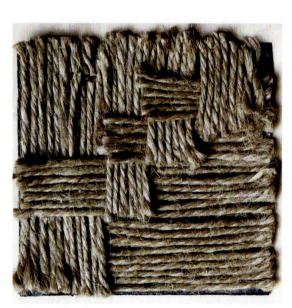

图5-12 利用方向2

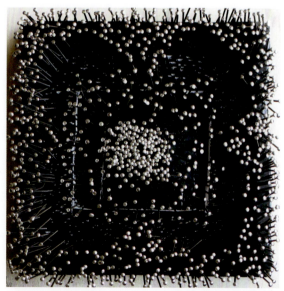

图5-13 利用位置1

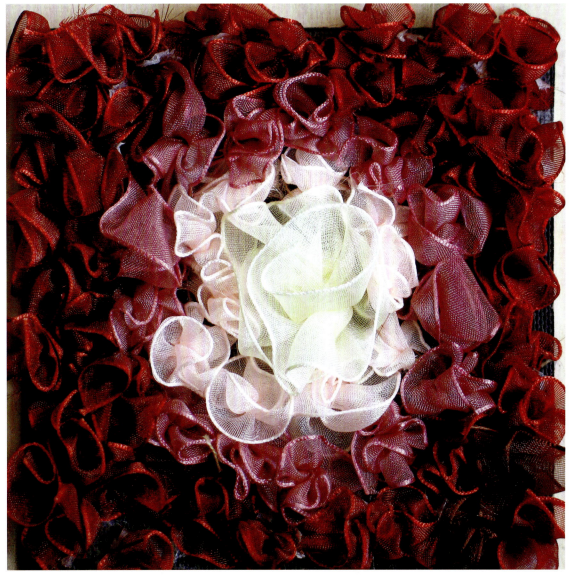

图5-14　利用位置2

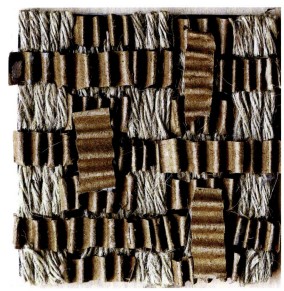

图5-15　多样统一1

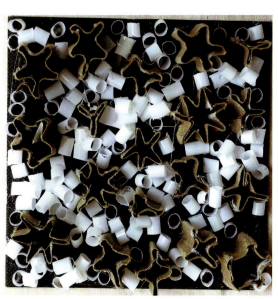

图5-16　多样统一2

5.2 半立体构成形式

半立体构成形式在平面设计、产品设计、装饰设计、环境设计等设计中都有广泛的应用。是在平面上进行立体加工，在视觉上和触觉上都具有立体感。半立体构成形式主要有：独立形体和联合结构。

（1）独立形体：利用直线或曲线形的变化及对比形成主次关系（图5-17、图5-18）。

（2）联合结构：利用形态的重复、错位或变异构成连续单元，以及利用形态的渐变组成连续形式。

在具体操作中，要注意结构的有机变化和整合关系，做到有条理并且形态鲜明。要强化对比要素，形成对比效应。强调主次关系，组织突出点（视觉中心）。强化秩序感，创造抽象美的半立体（图5-19～图5-24）。

"半立体造型的原理是破坏原始形态，诞生新形态。"[①]因此一切可以使平面材料产生半立体变化的手段都可以使用，包括折叠、剪切、弯曲、衔接、捻转、粘贴、编织、腐蚀等手段（图5-25～图5-40）。

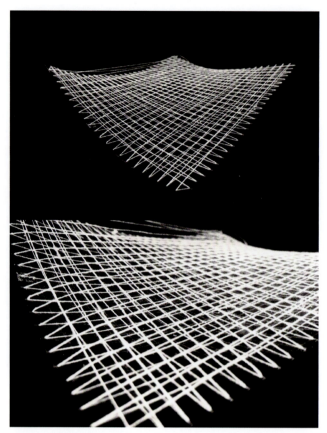

图5-18 直曲线形的对比2

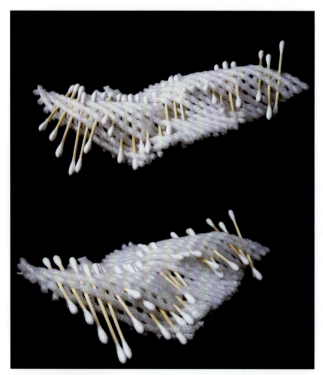

图5-17 直曲线形的对比1

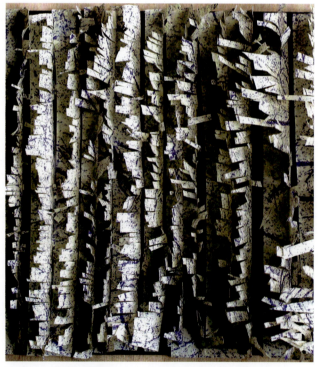

图5-19 形态的重复1

① 郭文娟，霍俊燕. 半立体形态构成教学初探[J]. 艺术教育，2015（4）.

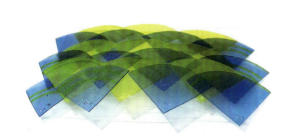

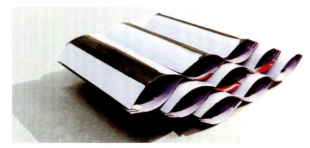

图5-21 形态的错位1

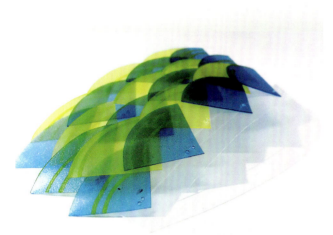

图5-20 形态的重复2

图5-22 形态的错位2

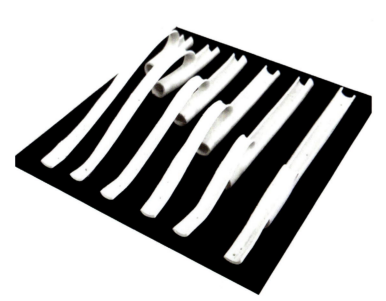

图5-23 形态的变异1

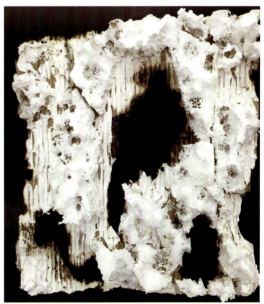

图5-24 形态的变异2

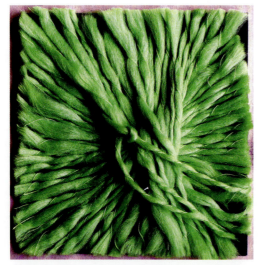
图5-25 化纤

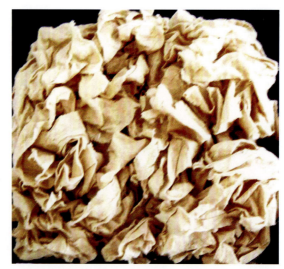
图5-26 棉布

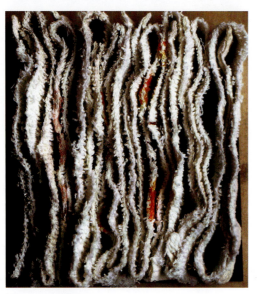
图5-27 棉纤维

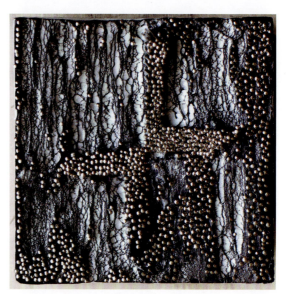
图5-28 泡沫板和大头针

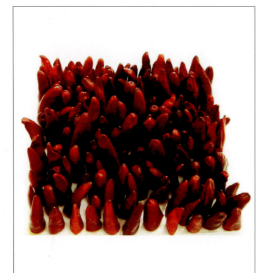
图5-29 蔬菜果实

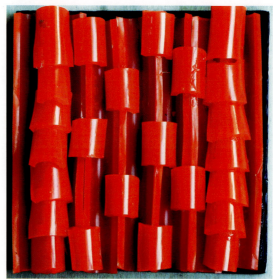
图5-30 塑料

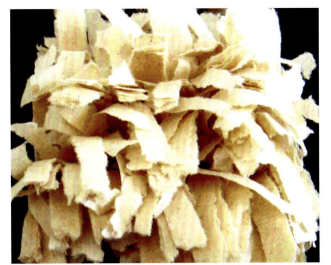

图5-31 碎纸张

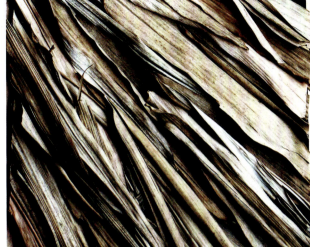

图5-32 植物叶子

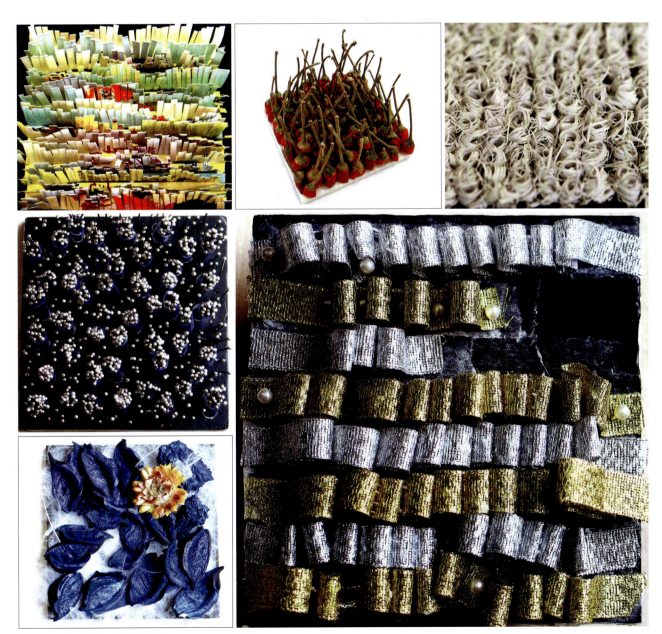

图5-33 半立体构成形式赏析1

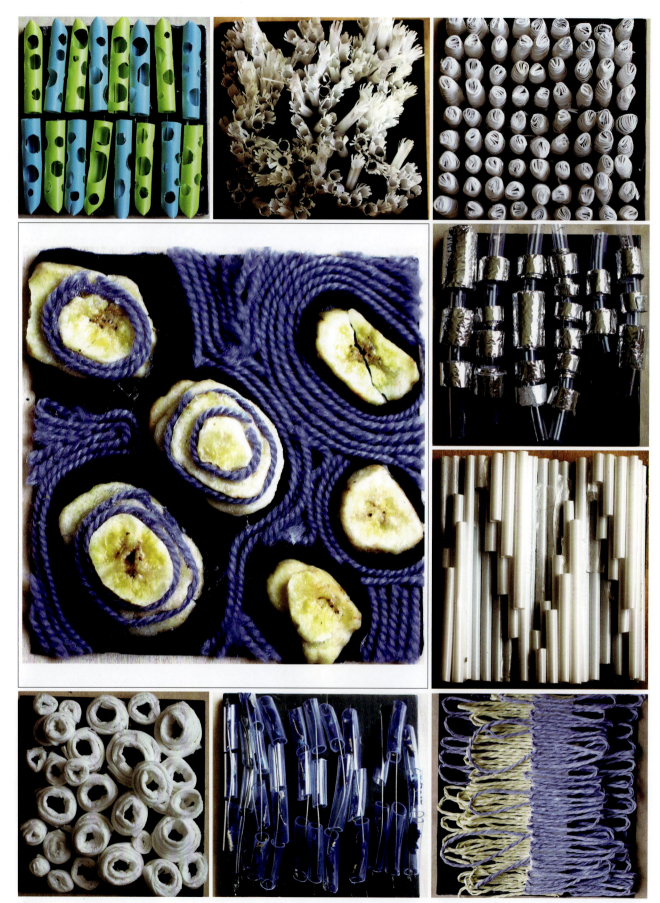

图5-34 半立体构成形式赏析2

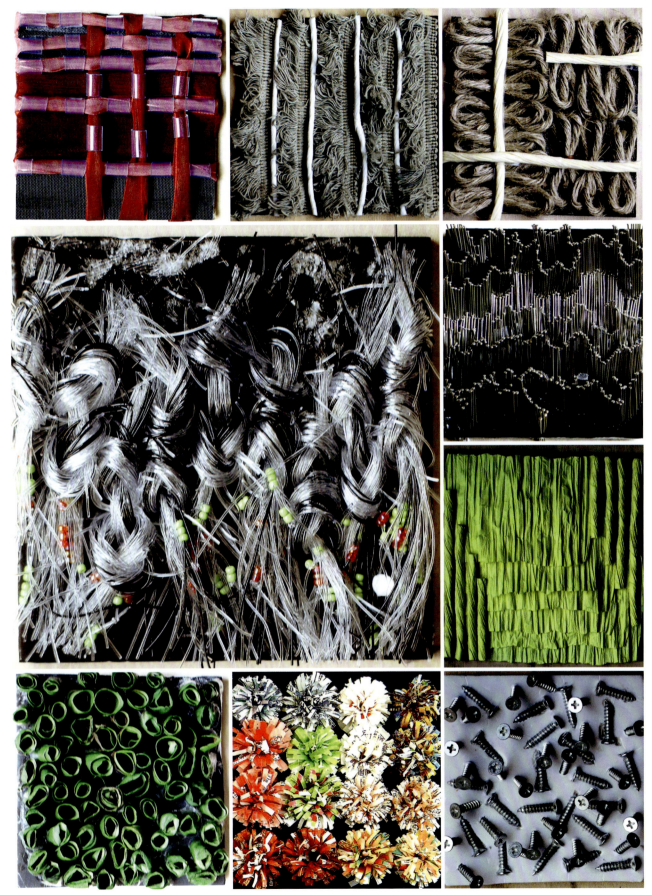

图5-35 半立体构成形式赏析3

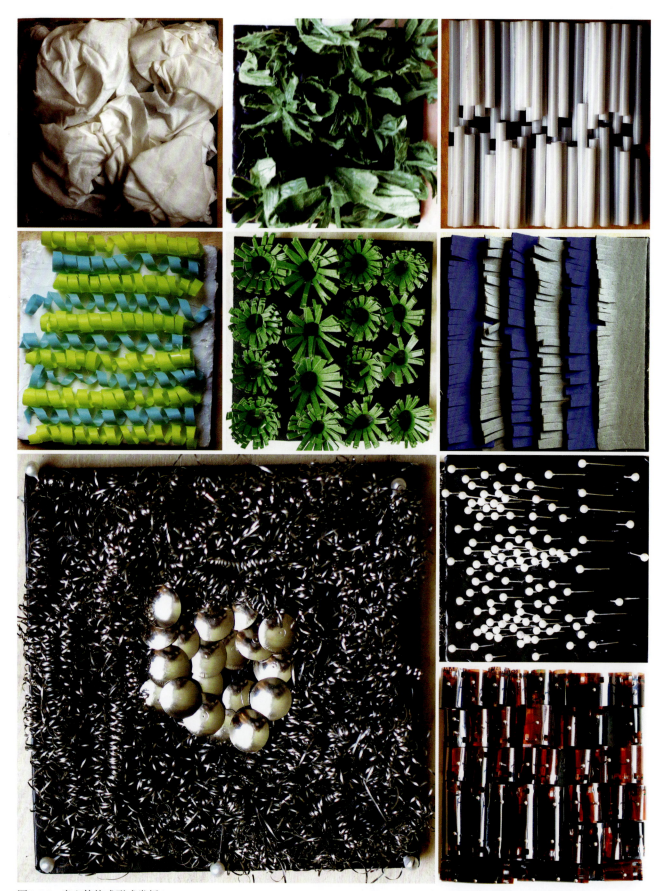

图5-36 半立体构成形式赏析4

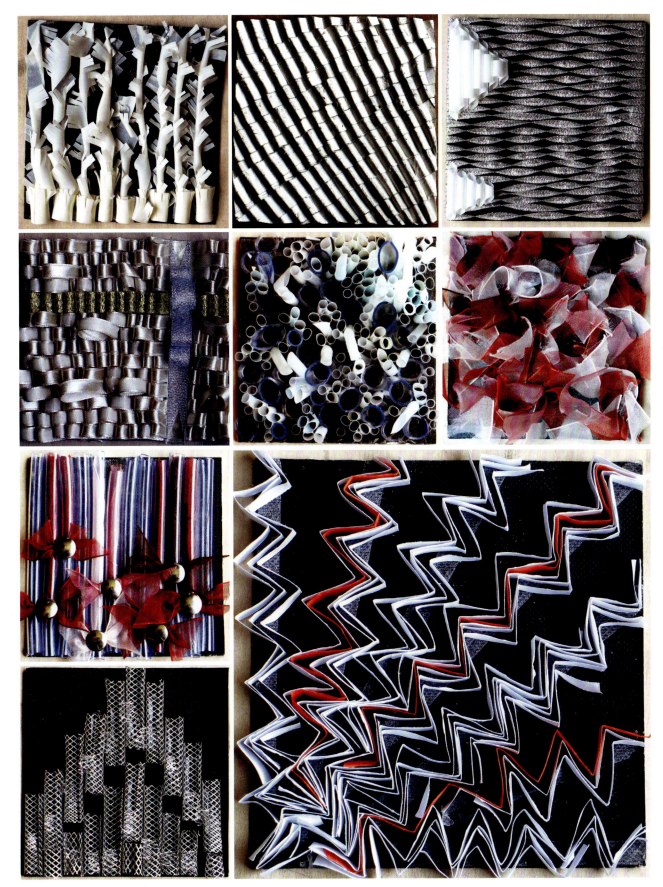

图5-37 半立体构成形式赏析5

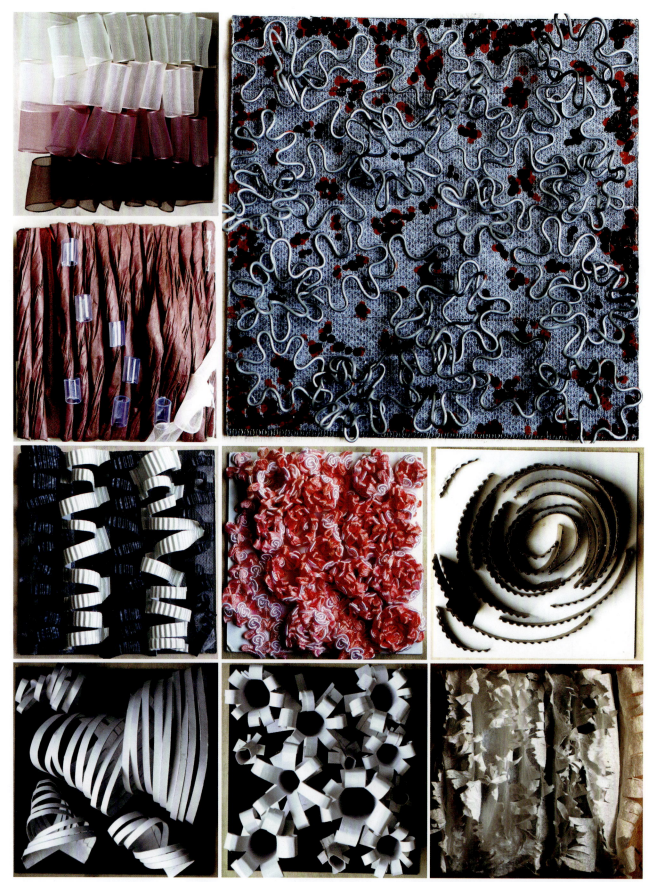

图5-38 半立体构成形式赏析6

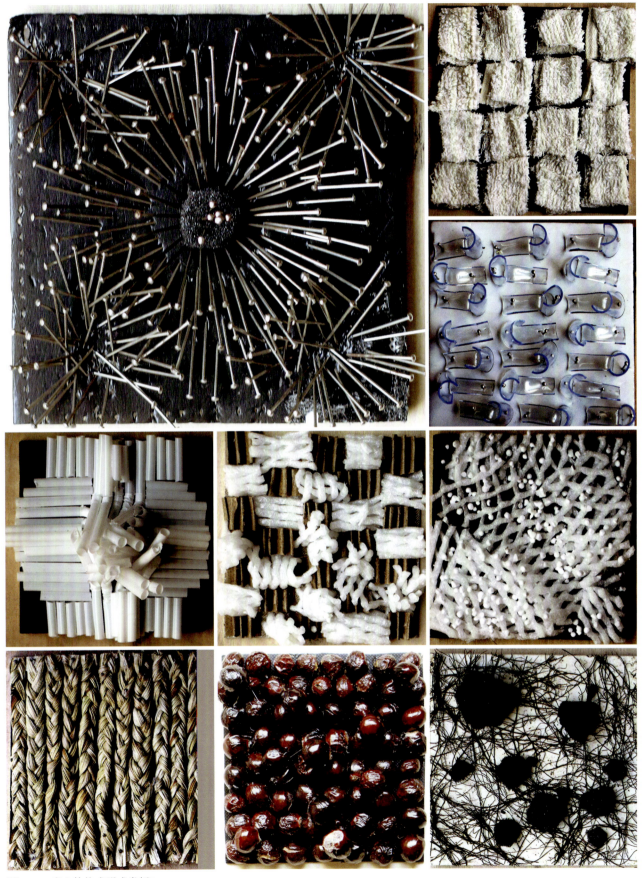

图5-39 半立体构成形式赏析7

图5-40　半立体构成形式赏析8

5.3　二维图形转为三维结构

在立体构成训练中，练习也是按难度循序渐进的。例如把二维图形转变为三维的结构，要求运用构成的原理分析和讨论蒙特里安的绘画。从二维的艺术作品中抽象出三维的结构框架，用木条和板材表现，建立出一种秩序。练习过程中要注意观察一个二维的图形如何转变成一个三维的结构：原图中线变成木条或板块，点变成了柱，板块变成了体量或空间。体会最终成果的多样性和整体性的关系及限定条件下的构成。接下来，要求学生把二维的建筑平面转变为三维的结构空间。注意以下配图中侧面墙体板材上面的铅笔平面图形与空间造型的二维与三维对应关系（图5-41）。

体会几种空间组合的可能性，用L形KT板、U形KT板或方形KT板分别进行组合，重复使用这种简单的面材，研究板与板之间的组合形式，组成具有一定空间感的立体结构，同时注意体积问题，数量由少到多，创建和研究空间形成的多种可能性。这个练习要有一定的量才能达到对空间多种形式探索的目的（图5-42～图5-44）。

最后，可以要求学生分析建筑规划平面图，把二维的建筑平面转变为三维的结构空间。运用柱（点）、墙（线）研究开放空间、半封闭空间、封闭空间的微妙关系。首先要找到建筑规划平面图的网络，在网格上建立起空间，再调节空间的开放程度。这里的空间和使用功能无关，纯粹是技术性的空间研究和空间开拓能力、技能的训练。

三维课程更多地体现了对动手能力的要求，它可以给专业设计提供大量的初步方案选择。三维课程和环境艺术设计的基本要求内容相同，所以可以培养实际设计所应具备的各种素质。"三维构成作业为了培养学生对于空间形体创造过程中内在逻辑性的理性认识，让学生学会用理性思维进行构成设计。对构成作业的辅导及评价不仅仅只关注结果本身，对作品的推敲生成过程也给予相当的重视，并且强调构成作品的逻辑性与秩序性。"[1]

事实上，有的构成作品相当于简单的设计，只要对其尺度和材料作适当选择和调整即可。因此，学好立体构成对以空间造型为基础的专业有直接的帮助。

课堂练习5：二维半纸面切割与折叠练习

作业要求：在规定大小的纸张上，用切割和折叠的方法塑造出半立体的效果。

作业数量：9张　10cm×10cm

建议课时：8课时

作业提示：可以先画些手稿，从二维构成的骨骼发展过来，构成原理是相同的，只是考虑时多了一个维度。作

[1] 施瑛，潘莹，王璐. 建筑设计基础课程中形态构成系列的教学研究与实践[J]. 华中建筑，2008（9）：169-171.

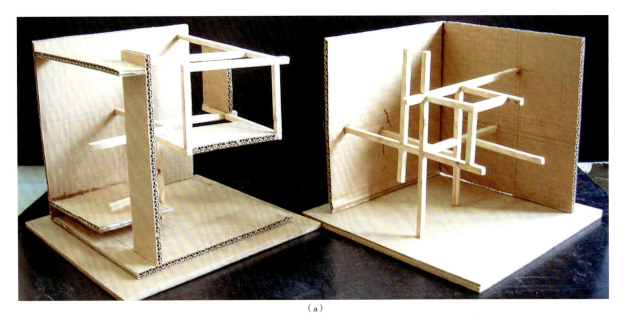

(a)

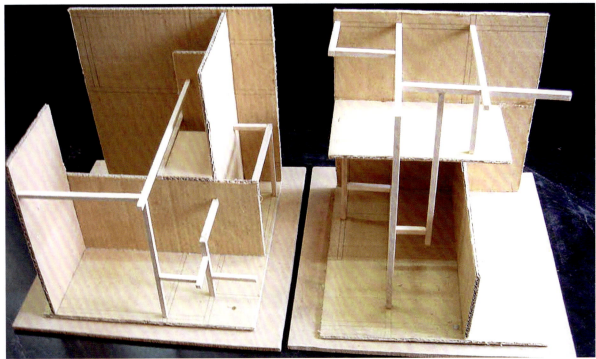

(b)

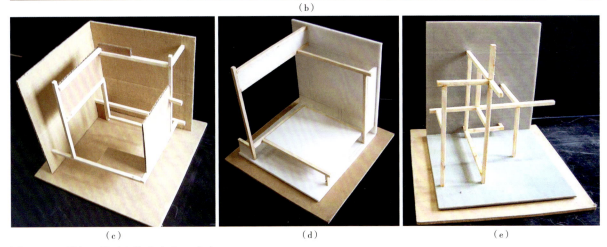

(c)　　　　　　　　　(d)　　　　　　　　　(e)

图5-41　二维与三维对应关系（a）~（e）

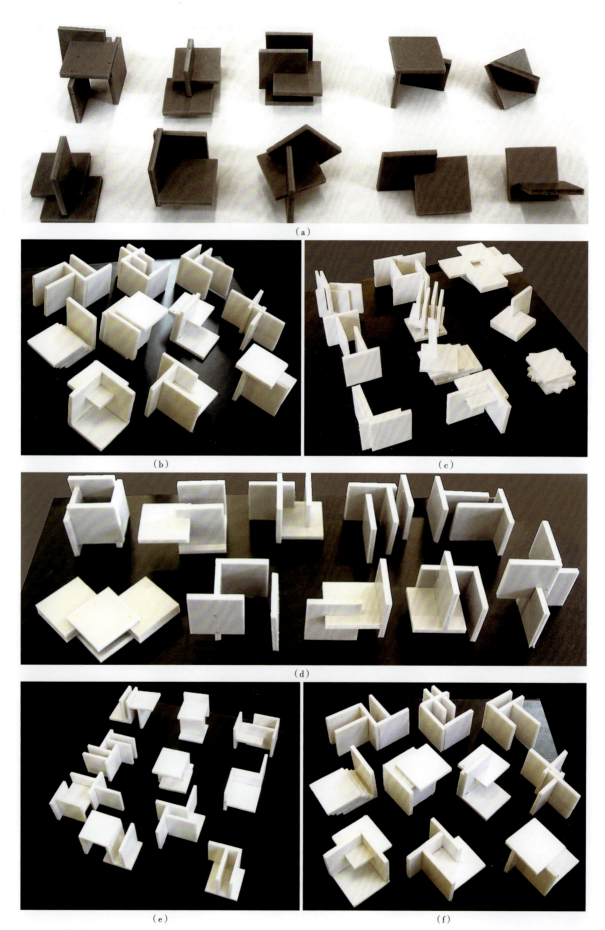

图5-42　方形KT板练习（a）~（f）

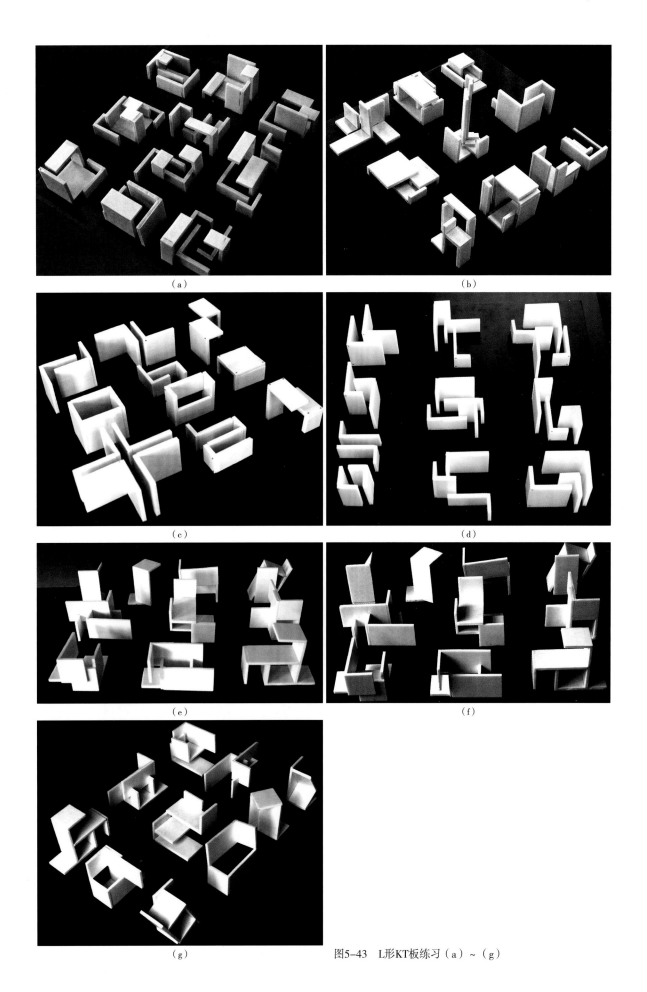

图5-43 L形KT板练习（a）~（g）

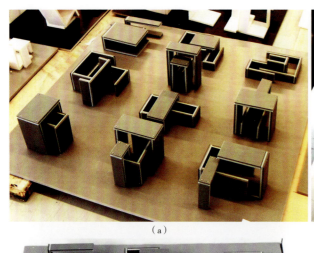
（a）

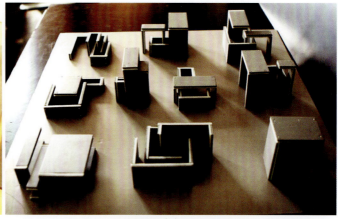
（b）

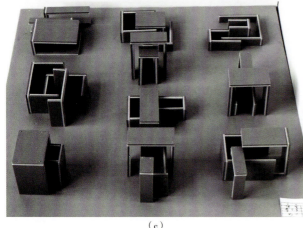
（c）

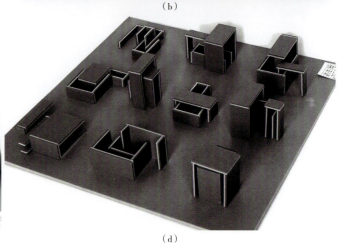
（d）

图5-44　U形KT板练习（a）~（d）

品应具有一定的手工质量。

课堂练习6：二维的图形转变为三维的结构

作业要求：运用构成的原理分析和讨论蒙特里安的绘画。从二维的艺术作品中抽象出三维的结构框架，用木条表现和板材表现，建立一种秩序。

作业数量：5件　16cm×16cm×16cm

建议课时：8课时

作业提示：练习过程中要注意观察一个二维的图形如何转变为一个三维的结构。原图中线变成木条或者板块，点变成了柱，板块变成了体量或者空间。体会最终成果的多样性和整体性的关系。体会限定条件下的构成。可以用限定条件的变化来控制结果。

课堂练习7：二维的建筑平面转变为三维的结构空间

准备练习：（1）1块KT板组合一组十个单元

（2）L形KT板组合一组十个单元

（3）U形KT板组合一组十个单元

作业要求：分析建筑规划平面图，把二维的建筑平面转变为三维的结构空间。运用柱（点）、墙（线）研究开放空间、半封闭空间、封闭空间的微妙关系。

作业数量：1组　60cm×45cm

建议课时：8课时

作业提示：首先要找到建筑规划平面图的网格，在网格上建立起空间，再调节空间的开放程度。这里的空间和使用功能无关。

提示：课堂练习6、7可以根据专业特点自由选择。

第6章 线材立体构成

线立体构成是应用各种形状的线材,在三维空间形成立体构成。构成时要注意材料的特殊性和方法,注意创造空间的深度感、伸展感以及具有力动性的韵律感等。

"点的延伸而成为一条线,线有长度,但没有宽度或深度。点的基本性是静止的,而一条线能够在视觉上表现出方向、运动和生长。它可以用来连接、联系、支撑、包围或贯穿视觉要素。"[1] 换句话说,点运动过后产生的轨迹形成了线,也可以说线是由无数个点组成的。线材在立体构成中,具有形状、宽度、肌理、色彩等造型元素。线材作为造型艺术的最基本的组成元素之一,本身具有很强的概括性和表现性。不同样式的线材在视觉和心理上带给观众的感受各不相同。例如,细长的线给人一种轻盈和柔美的感觉,而宽短的线则显得粗壮有力,这是由于线材本身比例的差异带给人们的不同的审美体验。

线材,是以长度单位为特征的型材,无论直线或曲线均能呈现轻快、运动、扩张的视觉感受。线材构成,通过线群的集聚可产生层面感、伸展感和空间感。在进行线的三次元空间构筑时,应在注意构成结构的同时,强调其空隙机能。均等的空隙给人以整齐划一的感受,宽窄不同的变化则会使人体会到力动性的韵律。"用轮廓线表现事物,成了人类心理状态最简单和最习惯的技术。"[2] 换句话说,用简洁的线材去描绘事物的外部造型是符合人类心理状态的。在构建三维空间形态的视觉形象上,线材具有简单明了、形式多变等特点。线材可以表现物体的造型,界定物象的形态特征,具有去繁从简的艺术风格。

线材在立体构成中具有丰富的表现力。"三维空间造型中的线是以空间为依据,在空间中表现造型形式并满足视觉上的审美需求。"[3] 由于线材纤细的特征,单根或少量线材出现时,表现力较弱,只有群组出现时,才能由多根线条交织成虚面。线与线之间的间距产生半透明感,通过间距可透视到不同的层面,群组的线材有规律地安排构成的形态有较强的韵律感。

线材构成所用材料分为软性材质和硬性材质两种。软性材质主要包括:棉、麻、丝、纸、化纤、草类等软线(绳)材,铁、铜、铝等线材。硬性材质主要包括:竹、木、塑料、金属等线材。软质线材支撑框架的几何形以及线材排列形成的空间几何曲线,有助于学生运用逻辑思维方式去思考问题,去创造立体形态。该课题使用的材料不作硬性规定,学生可选用硬质线材:木条、筷子、铅笔、牙签、各种金属线等,也可选用软质线材:各色棉线、各色毛线、尼龙绳、塑料绳、软金属丝等。

在立体造型中,线具有很重要的功能。线能够决定形的方向或表现轻量化的意象;线可以形成骨架或某种结构;线也可以形成形的外轮廓线,将形从外界分离出来。线具有速度感,可以表现各种动势。

线有着非常丰富的表现力。直线给人坚硬、严谨的感觉,在空间上有延伸感,在力学上有着视觉上的优越性。直线包括直线、折线、垂直线、水平线、斜线等;曲线则给人舒展、优雅的感觉,在心理感受上比较缓和。曲线包括弧线、波浪线、抛物线、手绘曲线等。

6.1 硬线材的构成形式

硬线材的构成形式主要有:

(1)框架构造构成:框架构成主要包括平面框架、立体框架和连续框架三种形式。其组合方式可采用重复、渐变、近似等方式(图6-1)。

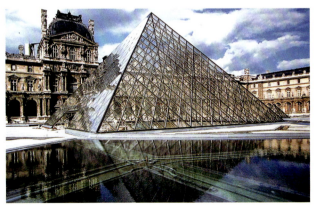

图6-1 框架构造构成

[1] 王仲伟. 建筑空间限定要素分析[J]. 艺术与设计(理论), 2008(10):82-84.
[2] (美)鲁道夫·阿恩海姆. 艺术与视知觉[M]. 朱疆源, 译. 成都:四川人民出版社, 1998:231.
[3] 陈龙海. 中国线形艺术论[M]. 武汉:华中师范大学出版社, 2005:12.

（2）垒积构成：垒积构成是采用单位硬质线材的积木、插接、索扣、粘接等结合方式，应用美的形式法则所进行的立体构成形式。垒积构造的立体构成包括单体垒积构成和转体垒积构成。这种方式不能产生任意的自由的形体（图6-2）。

（3）桁架构成：桁架构成又称网架构成，即采用一定长度单位的硬质线材，以铰接的结合方式组成三角形，再以三角形为单位构筑形态的方法。实际应用中多用于大跨度顶棚及桥梁结构等，使用木材或钢架所建成的房屋，顶部大都采用这种构造方法（图6-3~图6-6）。

以下为硬线材构成示例（图6-7）与实例（图6-8~图6-12）。

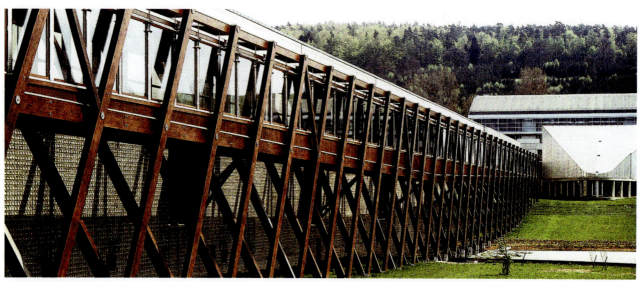

图6-2 垒积构成

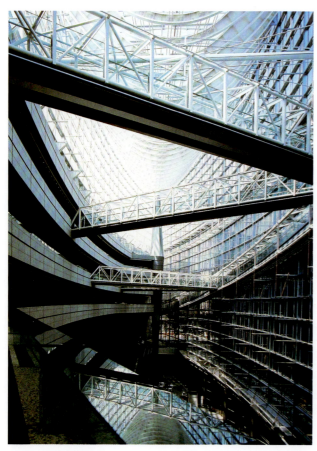

图6-3 桁架构成1

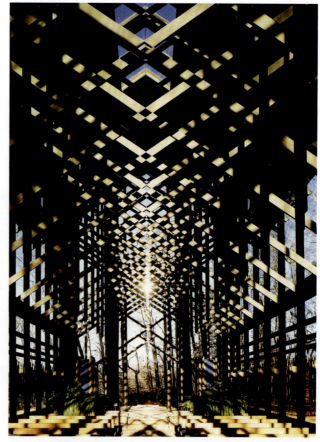

图6-4 桁架构成2

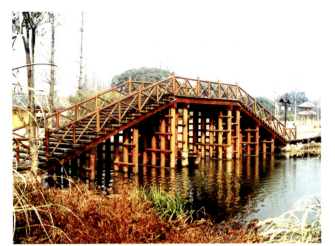
图6-5 桁架构成3

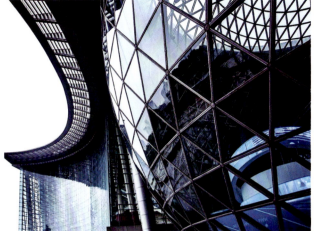
图6-6 桁架构成4

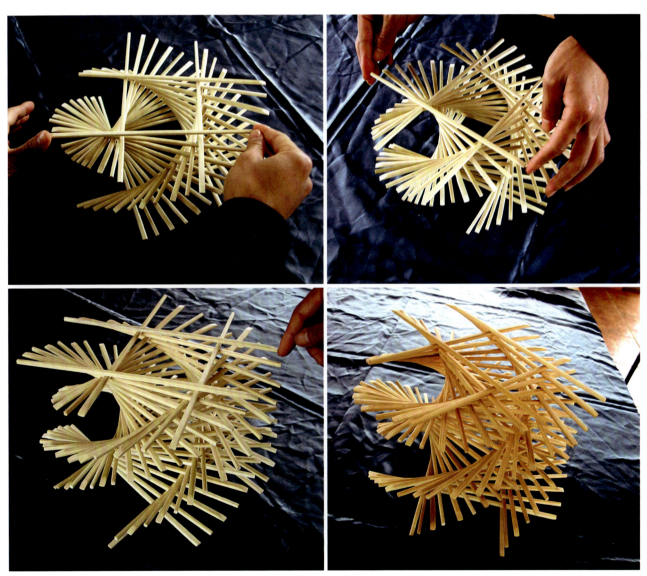
图6-7 硬线材构成示例

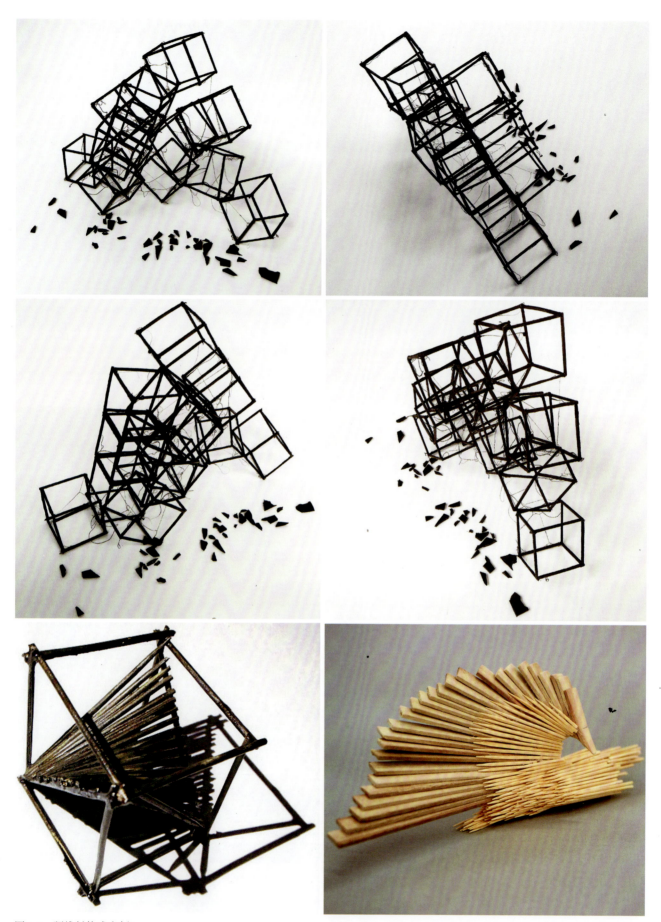

图6-8 硬线材构成实例1

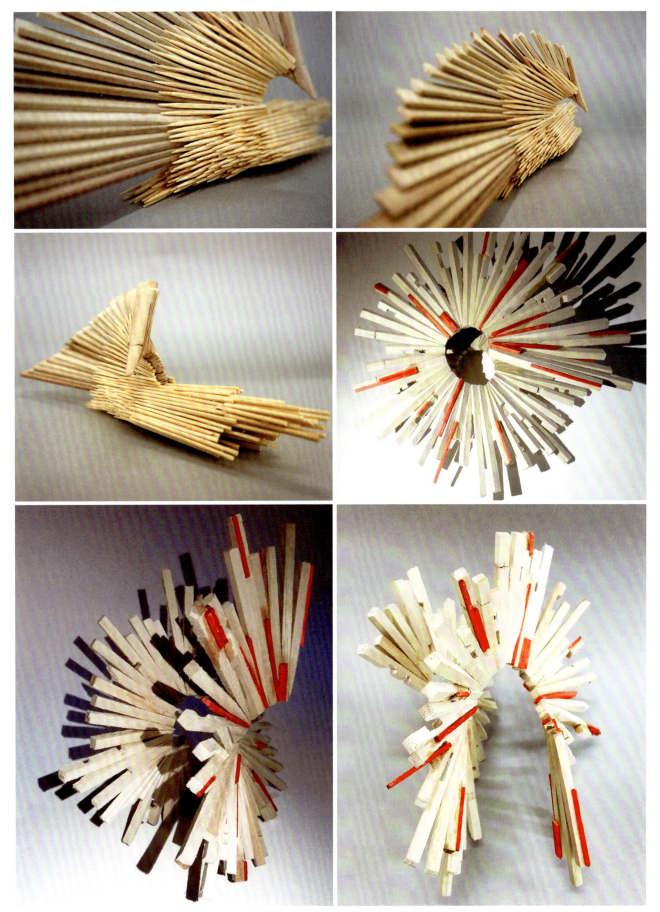

图6-9 硬线材构成实例2

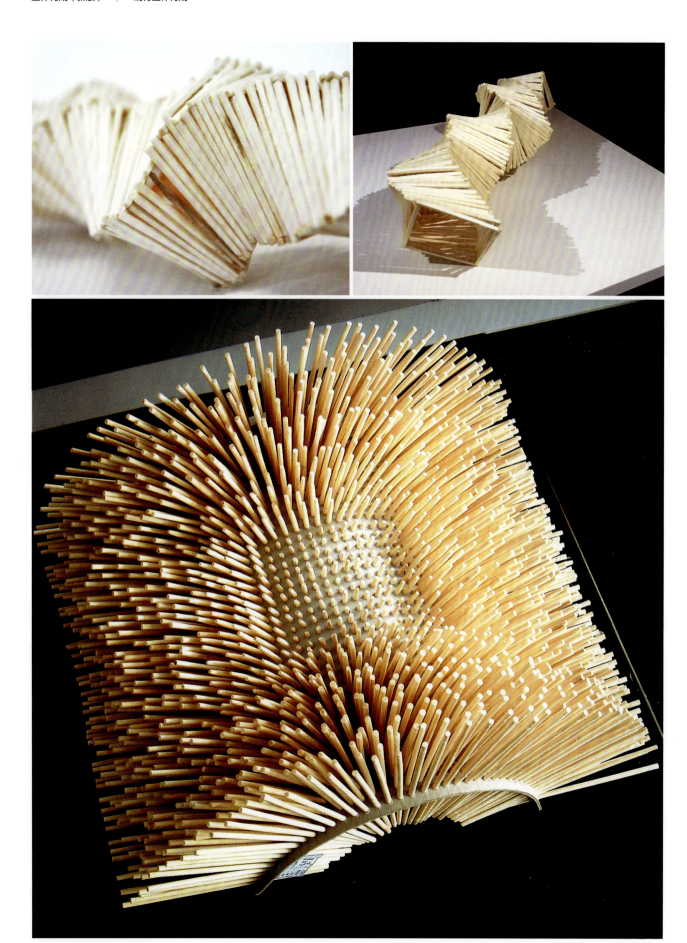

图6-10　硬线材构成实例3

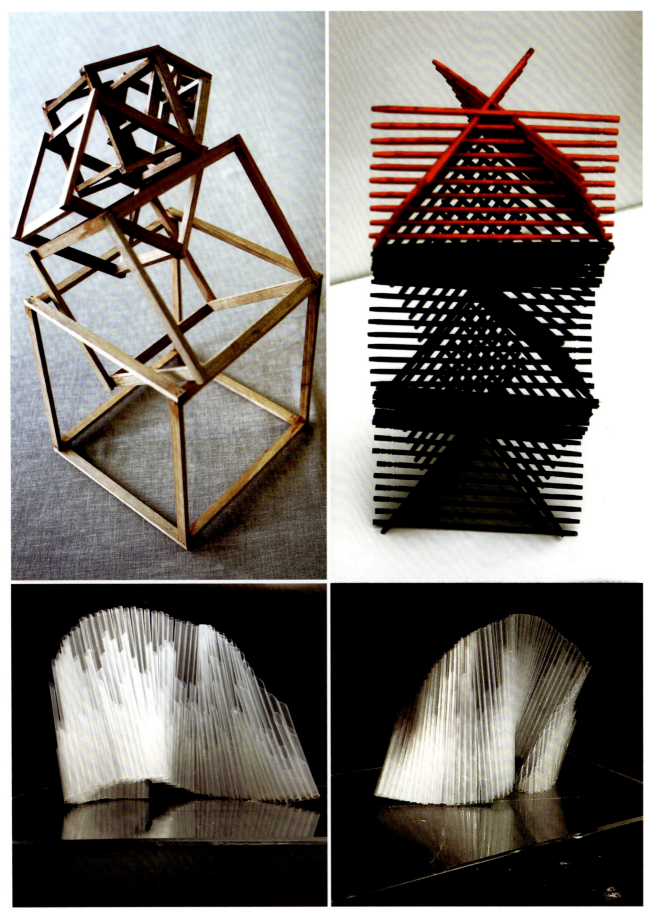

图6-11 硬线材构成实例4

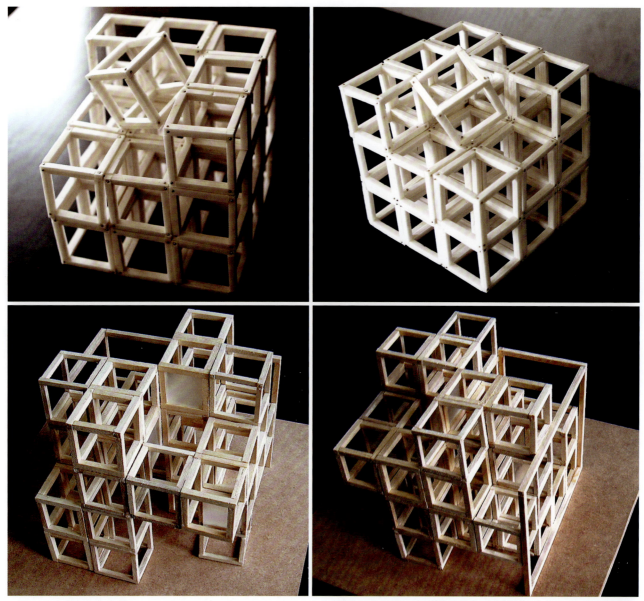

图6-12 硬线材构成实例5

6.2 软线材的构成形式

软线材的构成形式主要有：

（1）自由连续线材构成：包括有序与无序、限定空间范围与不限定空间范围的构成形式（图6-13、图6-14）。

（2）线层构成：主要包括平面线层、曲面线层和线织面三种形式。线织面：利用线材作为移动的母线，沿着以硬性线材连接的刚性骨架线作为导线移动，而产生的线层立体空间。它是按一定母线以不在同一平面的两条线（或一个点和一条曲线）为导线移动而形成的空间曲面，其主要有锥面、圆柱面、螺旋面、双曲抛物面以及双曲旋转面等形式。其构成特点是这些曲面都由直线移动构成，而且这种构成形式不仅是某一单一的曲面，可按刚性骨架导线

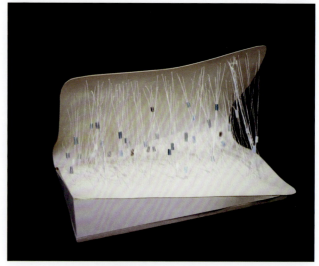

图6-13 自由连续线材构成1

的构造形式变化，在线织面立体构成中形成多种曲面的组合，构成变化多样的线织面立体（图6-15、图6-16）。

（3）结索构成：主要包括基础、装饰打结、实用打结及其他结绳类（图6-17）。

软、硬线的构成形式除了以上主要的、有规律可循的构成形式外，还有一些更加自由的构成形式，只要发挥想象力，就可能有新的发现。

以下为软线材构成实例（图6-18）。

教学目标：1. 通过线立体的简单制作，初步认识线立体排列顺序的形式美。

2. 通过线立体的欣赏，使学生感受立体构成的美。

3. 了解线立体的简单运用。

教学重点：线立体的排列顺序和形式美。

教学难点：线立体的材料利用及创作、寻找体验新的构成方式和形式感。

课堂练习8：以线材为造型元素利用框架构造构成、垒积构成、桁架构成的原理分别做一组硬线材构成、一组软线材构成。

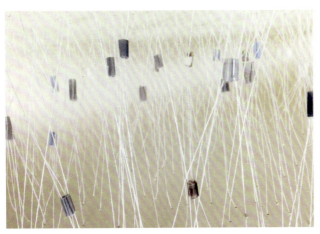

图6-14 自由连续线材构成2

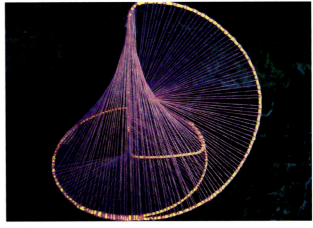

图6-15 线层构成1

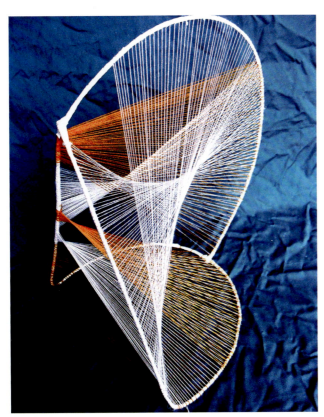

图6-16 线层构成2

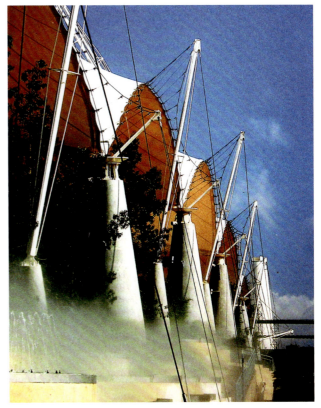

图6-17 结索构成

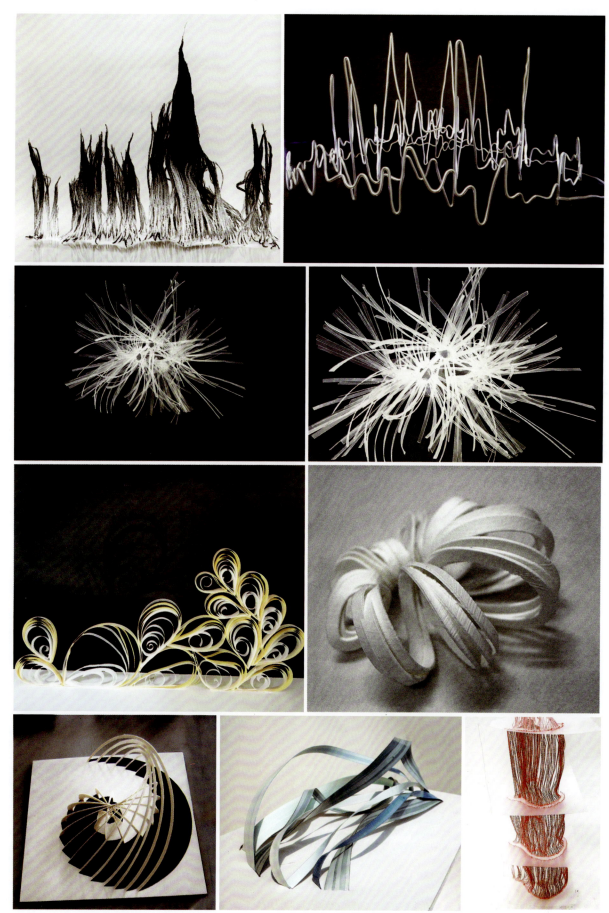

图6-18 软线材构成实例

第7章 面材立体构成

所谓面材，通常指面状，即面积比厚度大很多的材料。在几何学上，面是由线的移动轨迹所致。但在现实生活当中，由块体切割所形成的面，或由面与面之间的集聚之构成则随处可见。将一个柱体萝卜切成一片片的面，或削苹果时构成螺旋状的面之皮形。自然界中类似的结构形式很多，诸如蛋壳、贝壳、乌龟壳、昆虫壳、花生壳等，虽然厚度很薄，却韧性很大，能承受较大的外压力，起到很好的保护作用。设计师应用仿生原理设计出许多薄壳结构建筑形态，如澳大利亚悉尼歌剧院、中国国家大剧院中标方案等。

面材的视觉内涵轻薄而伸展，介于线材与块材之间，且观赏角度不同会产生迥然不同的感觉。面的切口近似于线的视感，而平视的面却近乎块体。我们也可以说，面就是体的表面，也就是外表。因此，面材其实是占有一定空间的，是实体的。虽然面材不像点材或者线材那样轻盈，但是面材却可以通过透视、重叠等方法营造出强烈的空间感。

面材构成，即板材的组合构成，是以具有长、宽两度空间素材所构成的立体形态。面材构成的形态，具有平薄与扩延感，较线材构成具有更大的灵活性与空间深度感。"在我们的生活中，不同形态的面极大地丰富了我们的空间，它们能够用二维的方式，比线更细致、更精确地描绘事物的外观形状。面是视觉对物体的最直观感受，是观察者大面积的视觉焦点。"[1]在现代设计领域，面材构成的应用非常广泛。建筑以各种建材构筑的墙面组合成立体空间的屏障；家具以铁、木、玻璃板材组装成中空立体；服装以各类面料构成人体的立体包装；包装以各类材质制造出形式多样的薄壳容器等。因此，通过各种面材的构成学习与研究，对现代设计各专业创造性思维的发展有着极大的帮助作用，即对立体设计及空间设计等有着重要的启示和拓展作用。

根据构成教学的目的，应选择便于加工制作、不需要特殊技术的材料，以便使训练集中在培养造型感方面。若作为一般性的面材构成练习，以250克以上的卡纸最为方便。它具有一定的厚度，较为挺括，便于切割、折曲与连接，加工较简便。此外，还有厚纸板、瓦楞板、胶合板、有机玻璃、PVC板等硬质材料，可视具体情况而选用。在实际制作中，如精细模型、展示模型的表现通常是用ABS、PVC或有机玻璃等高档板材制作，能获得真实、优美、直观的艺术效果。

面材构成的结构，可分为两类：一为空心造型，即折面构成。它是通过将面材刻划、切割与折曲所构成的围合空间的立体造型。二为面群构成，是采用类似形、渐变或相同形的面材造型的叠加、排列所构成的实心状立体造型。

7.1 面材构成的结合方式

把一定数量的面材通过折曲、压曲、折叠、弯曲、堆积、围合、排列、层叠、穿插、切割等方式进行有序地排列和加工处理，可形成各种空间立体造型的单体结构，得到一个具有景深感、立体感的立体造型。"面材是一个有内在需求和张力的物质。接近面的四条边的任意一条，人们都会感受到一定的抗张力，这种力量将整个面与周围的世界分开。"[2]

在进行面材构成时，共折面的边缘要互相连接才能形成一个完整的立体。进行插接面构成时要先将面材裁出缝隙，然后相互插接。只有将这些单体结构加以组合，将其边缘触点互为连接才能构成完整的立体形态。常见的结合方式为：

（1）粘合

在经过绘制和裁割、折叠后所预留的粘接面、粘接点部位，以胶类连接粘合即可。

（2）插接

在面材适当部位切口，使组合要素双方互相穿插组合而成（图7-1）。

[1] 史华艳. 点线面视觉元素在室内设计中的应用[D]. 长春：吉林大学艺术学院，2011.
[2] 郑玲玲. 解读康定斯基的点线面抽象理论[J]. 电影评介，2010（20）：87-89.

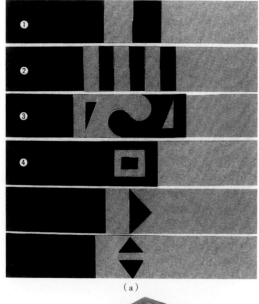

(a)　　　　　　　　　　　　　　(b)

(c)　　　　　　　　　　　　　　(d)

图7-1　插接法

纸与纸的结合，根据不同的切割次数及切割方向，可产生不同变化的结合方法，可以进行以下分类（参照图7-1a中①~④）。

①横方向插入的结合；
②纵方向插入的结合；
③压入型；
④折回型。

（3）榫接

各类面材的榫接方式如图所示（图7-2）。

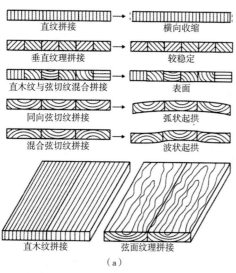
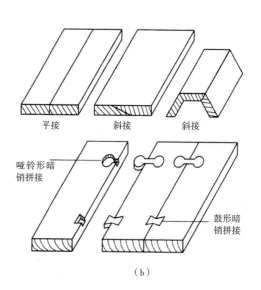

(a)　　　　　　　　　　　　　　(b)

图7-2　榫接法（a）~（p）

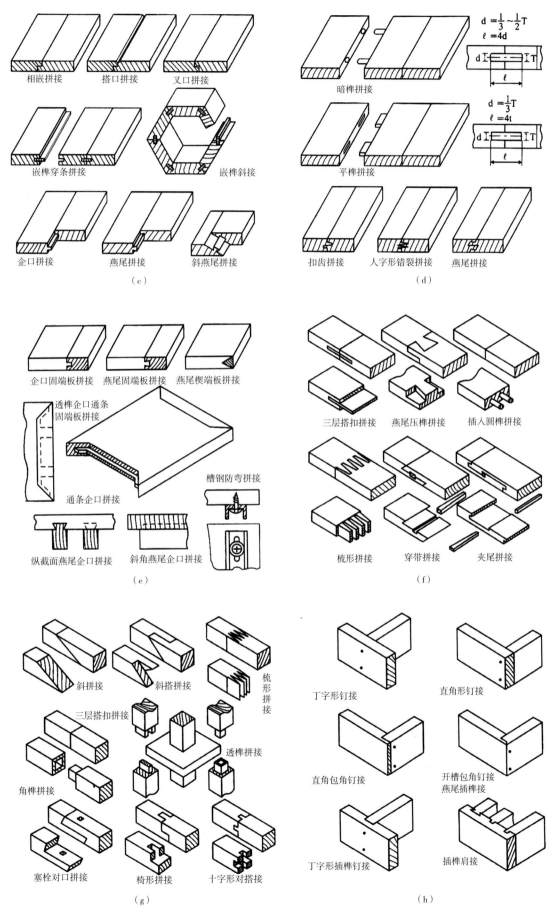

图7-2 榫接法（a）～（p）（续）

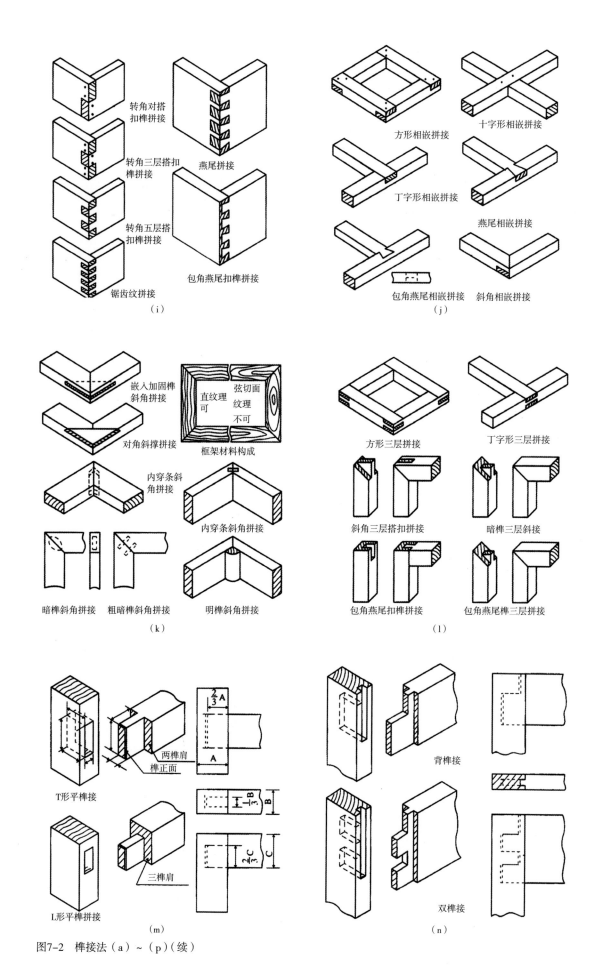

图7-2 榫接法（a）~（p）（续）

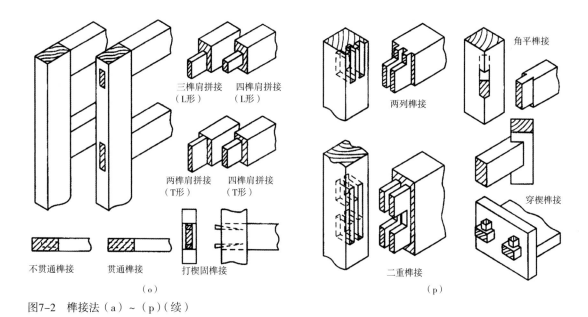

图7-2 榫接法（a）~（p）（续）

（4）旋插

此法多用于包装箱结构顶口，是按回转方向顺次插扣而成的形式。

（5）压插

此法多用于包装箱结构底部，就是将底部封口切割成互相咬卡的形状插扣而成。当装入商品后，经挤压，结构变得更为紧密，能承载一定的重量（图7-3）。

图7-3 压插法（a）~（d）

7.2 直面体的立体构成

直面体是指以界直平面表面所构成的形体或以直面为主所构成的形体，即直面体的立体构成。

"几何形体是由基本的几何元素，如点、线、面、曲面等构成的几何形物体，通常是指空间的有限部分，一般由三条或更多的边或曲线或以上两种东西的结合而形成，具有一定的规则性与封闭性。"[①] 几何形体可分为直面体和曲面体两大类，直面体的基本形包括棱柱体和棱锥体；曲面体的基本形包括圆柱体、圆锥体、圆球体和椭圆体。以上六种立体形态又能通过比例的变化、形体的相加、形体的相减等手法衍生出无穷的几何形体。

"这些几何形体的意义是永远也不会被磨灭的，它们充满了在新的构图组合上的可能性，让人们不断去探索。"[②]

例如，直面体有明显的转折面，挺拔的棱边，具有明晰、单纯、有力、理性化的特征，强调大块面的造型，给人稳重、扎实、力度感和体量感，具有刚直、硬朗、爽快的性格特征。

该课题先设计直面体的基本形，以该基本形为构成母题衍生出一些变化，然后通过穿插、接触、分离、重复、叠合等手法把这些形体组合出丰富的构成形态：横与纵、疏与密、高与低、虚与实、水平与垂直，学生通过练习能够体验到立体的抽象组合所表达出的丰富的体量关系以及体会造型的形式美，更为关键的是要让学生在练习的过程中去感受所创造的直面体的不同形态性格与表情。

它的造型意识主要是传达个性特征，形象识别与记忆，确定形体的空间感、体量感，利用分割创造新形体。

直面体的立体构成其外形特征具有方向性、导向性，以及三维空间的特征（图7-4、图7-5）。

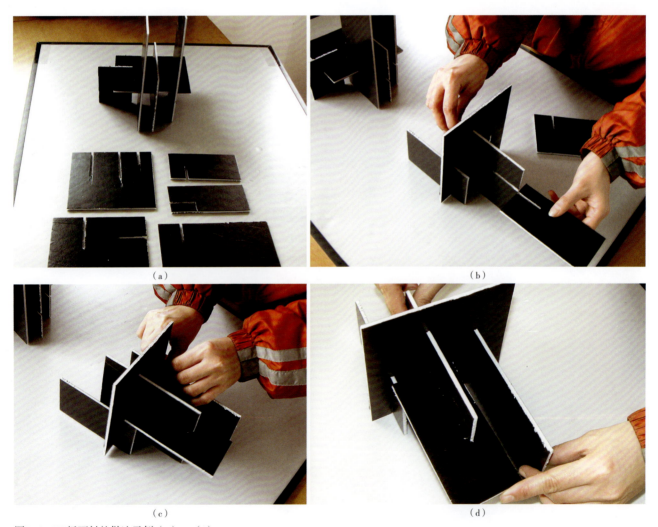

图7-4　KT板面材的做法示例（a）~（j）

① 汤姆·凯利，乔纳森·利特曼. 创新的艺术［M］. 李煜萍，谢荣华，译. 北京：中信出版社，2013.
② 巴厘·A. 伯克斯. 艺术与建筑［M］. 刘俊，蒋家龙，詹晓薇，译. 北京：中国建筑工业出版社，2003.

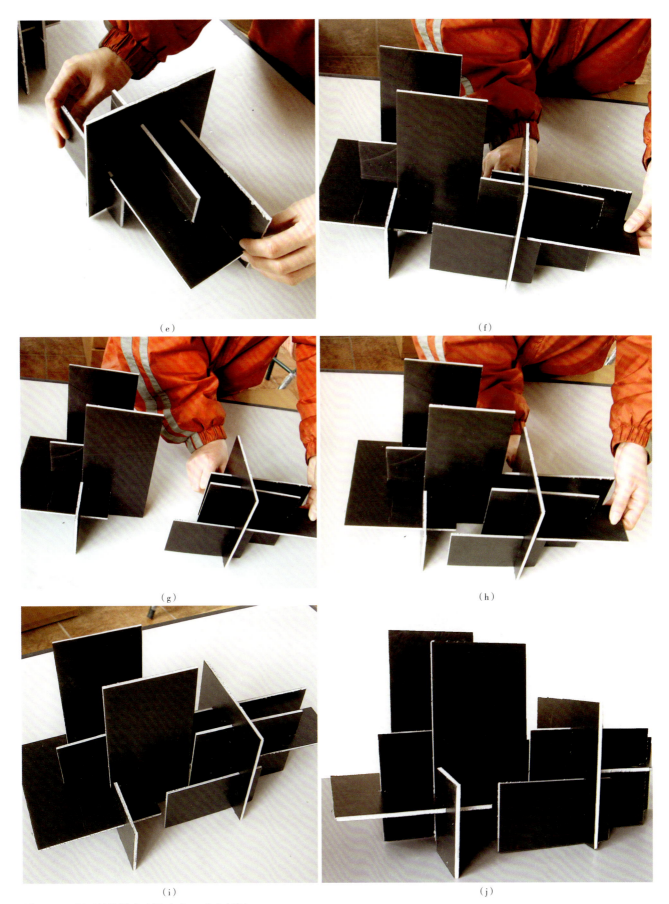

图7-4 KT板面材的做法示例（a）~（j）（续）

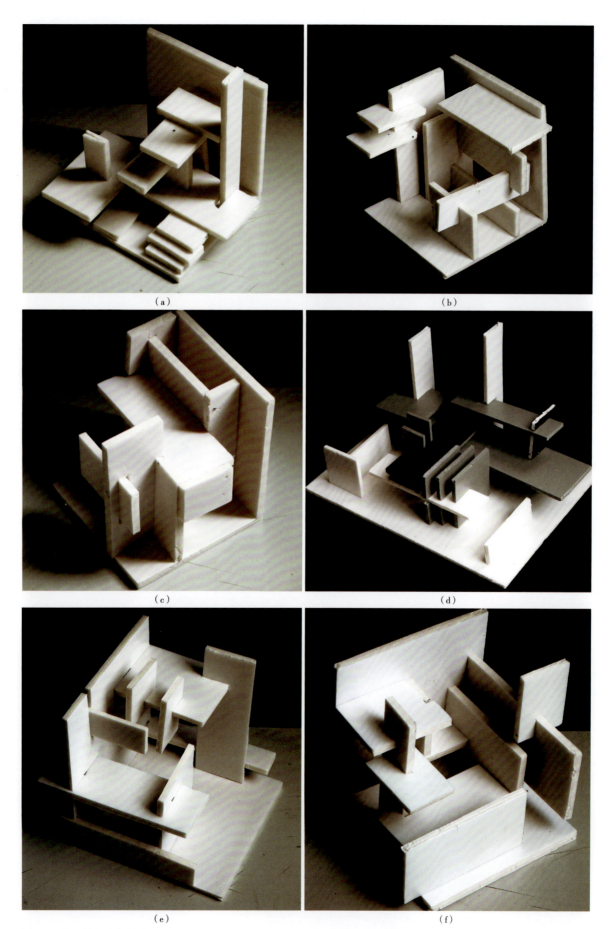

图7-5 直面材造型实例（a）～（r）

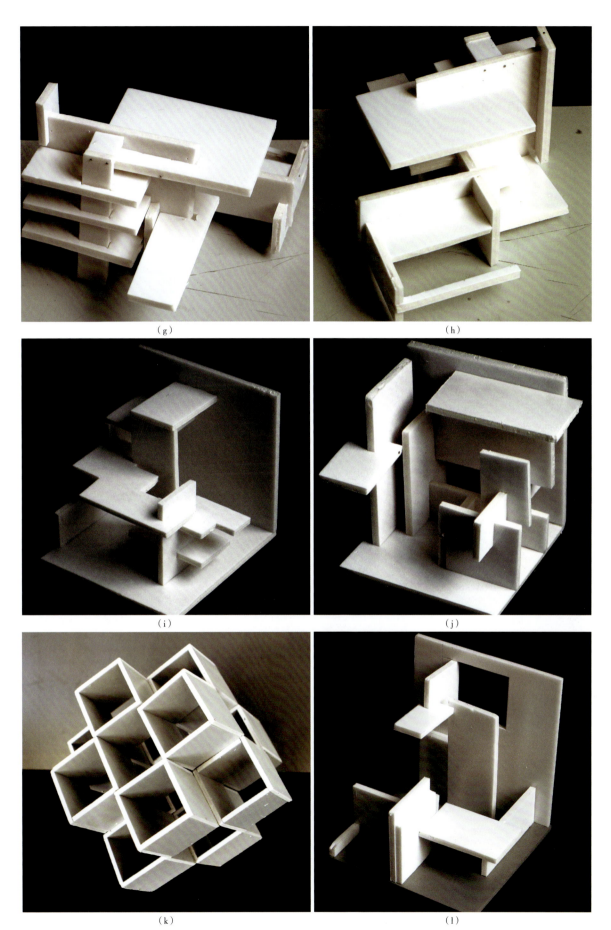

图7-5 直面材造型实例(a)~(r)(续)

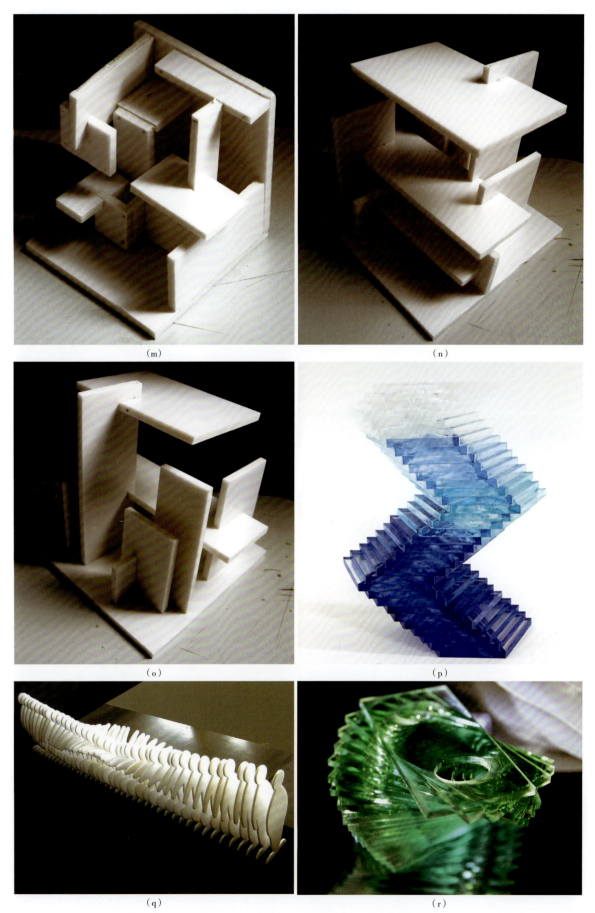

图7-5 直面材造型实例（a）~（r）（续）

7.3 曲面体的立体构成

以曲面所构成的形体就是曲面体的立体构成。

曲面体的立体构成具有活泼流动感、生命力、自然、多变、优美、优雅、富有个性、柔和、节奏韵律强的视觉特征。"例如螺旋状的曲面体，它似乎象征着宇宙的某种永恒规律，有着永无止境、永不停息的感觉，它的消失点似乎可以小到无穷。而且它极富表现力，可以使观者的感觉跟着一同升腾，总之，螺旋状的曲面体在几何世界里极富个性和特征，使用恰当可以为作品增色不少。"[①]

曲面体的基本属性是柔和性、流动性、变化性和丰富性，它的丰富变化比直面体更能够引起人们的注意。同时，由于曲面体不像直面体有棱有角，看起来那么尖锐，因此会带给人一种柔和、亲切的感觉。

其形态特征有线状、面状、体状、带状、壳状、环状、螺旋状、蜿蜒状等。

曲面体立体构成的基本形式有：

（1）几何曲面体：明确、易理解，但较具共性（图7-6～图7-10）。

（2）自由曲面体：自由潇洒、流畅，具有生机和活力（图7-11、图7-12）。

课堂练习9：简单面材形体塑造

作业要求：用5cm×5cm的KT板作为基本的造型元素。重复使用这种简单的面材，数量由少到多，完成一组新的组合。

作业数量：20组

建议课时：4课时

作业提示：KT板很容易加工，本身有厚度。主要利用这种面材研究结合方式，组成一定的体积感，同时注意空间问题。这个练习要有一定的量，从多数重复的作品中精选，体会这个过程。作品展示的效果也应当考虑进去。

课堂练习10：做直面体构成、几何曲面体构成、自由曲面体构成各一组

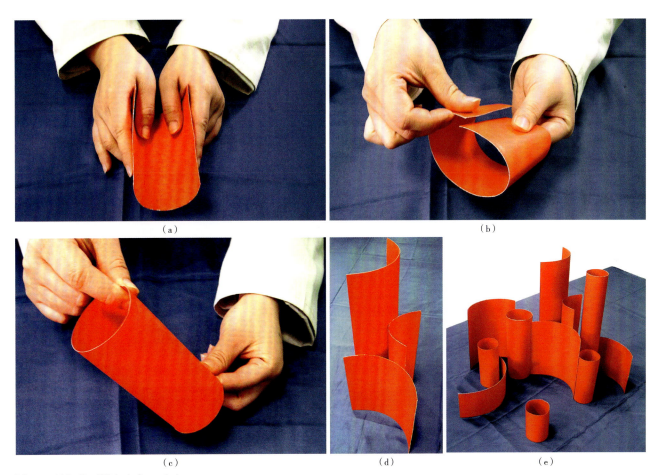

图7-6 几何曲面做法（a）～（e）

① （俄）康定斯基. 康定斯基论点线面 [M]. 罗世平，译. 北京：中国人民大学出版社，2003：10.

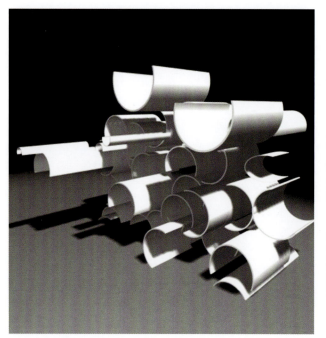

图7-7　几何曲面体1

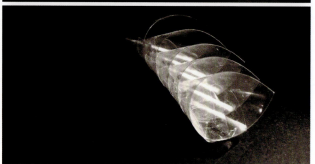

图7-8　几何曲面体2

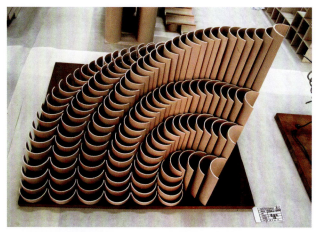

图7-9　几何曲面体3

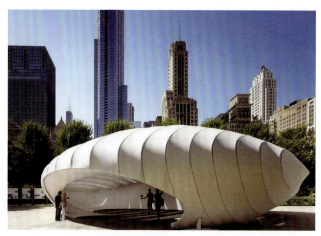

图7-10　几何曲面体实例

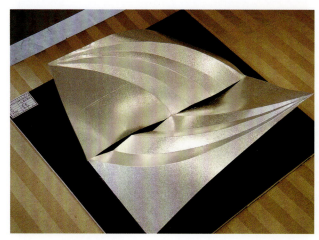

图7-11　自由曲面体

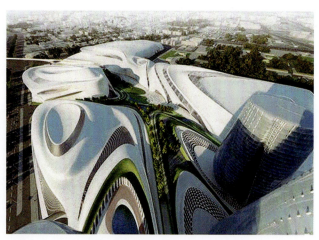

图7-12　自由曲面体实例

第8章 块材立体构成

块材是由面材直接组合而成的一个空间，是形态设计最基本的表达形式，是具有长、宽、深（厚）三度空间的量块实体，是立体空间形态最为有效的造型形式。块材的塑造应用范围较广，从产品设计、建筑设计至雕塑和环境小品等方面无所不在。由于是表面完全封闭的立体，与线材和面材相比，块材表现量感十足，给人以充实饱满和稳定之感，其特点是稳重、厚实、无方向性、缺少动感，是一种静态与安定的形式。"体块在空间方位的变化传达着不同的视觉语言，垂直与水平、正与斜、间隔与位置都直接影响整体形态的表达。"[1]

立体形态之块材塑造，所用材料品种较多。在学习阶段，可选用价格低廉、便于加工的材料，如石膏粉、聚苯泡沫板、雕塑泥、橡皮泥、木材等。在设计制作成品时，可根据具体功能、主题、要求、环境、技术、力学、性能、经济等方面的要素，选用硬度较强、肌理丰富美观的耐久材质，如铜、铝、钢、不锈钢、玻璃钢、水泥、石材、塑料、玻璃等。

"块材构成方式有变形、形体组合和形体切割三种。设计师们在创作中常将这三种形式结合起来使用创作出理想的空间形态。"[2]在进行块材立体构成制作时，为避免思维步入歧途，在动手前必须对自然形象进行归纳、整理和分析。自然界中的物体形象极其复杂，要想将形形色色的天然造型加工成立体造型艺术品的抽象形态，就必须经过创造性劳动。

8.1 多面体（块体）的立体构成

块立体构成，应用板材组合成封闭形体，或用块材经分割与组合的手段，构成具有重量感、稳定感的块形立体。

多面体有若干界直平面合成。多面体在立体构成中也是块立体的统称。椎体、球体和柱体是三种有代表性的多面体。以多面体所构成的形体就是多面体的立体构成。

多面体是一种特殊的空间体系，即可展开的规律性较强，理性化的形态（图8-1）。

多面体既可再加工成形，又可组合群化成新形态，具有较好的可观性。

多面体的种类：

（1）正多面体

正多面体是指正四面体（即正三角形锥体构成，是由4个相同尺寸的正三角形连接而成）、正六面体（即正方体构成，是由6个相同的正方形封闭包围所构成的形态）、正八面体（即菱形多面体构成，是由8个相同的正三角形所围合而构成的形态）、正十二面体和正二十面体等5个立体结构，也称柏拉图正多面体。它们的特点是：每个边绝对重复，每个面都是正多边形，所有夹角相同（图8-2~图8-4）。

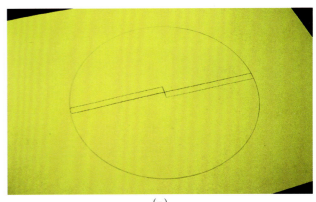

（a）

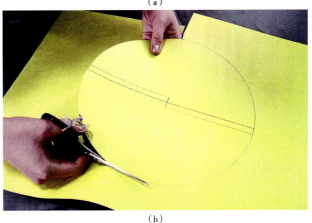

（b）

图8-1　圆锥体做法（a）~（f）

[1] 王仲伟. 建筑空间限定要素分析 [J]. 艺术与设计（理论），2008（10）：82-84.
[2] 许之敏. 立体构成 [M]. 北京：中国轻工业出版社，2001.

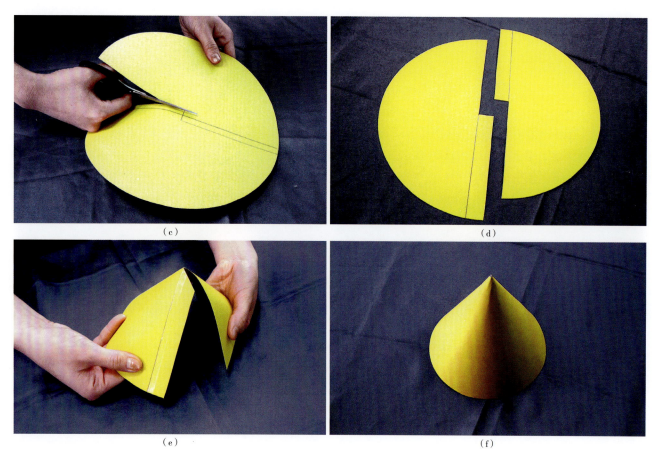

图8-1 圆锥体做法（a）~（f）（续）

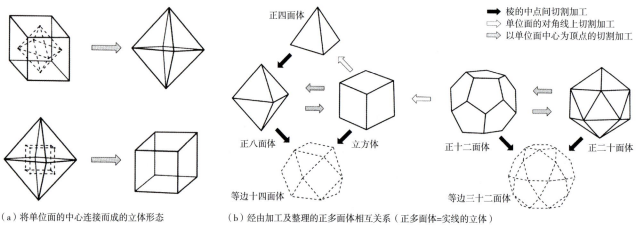

（a）将单位面的中心连接而成的立体形态　　（b）经由加工及整理的正多面体相互关系（正多面体=实线的立体）

（c）以对角线上切割加工所形成的正多面体　　（d）以棱之中点间切割加工所形成的正多面体

图8-2 正多面体的成型法简介（a）~（d）

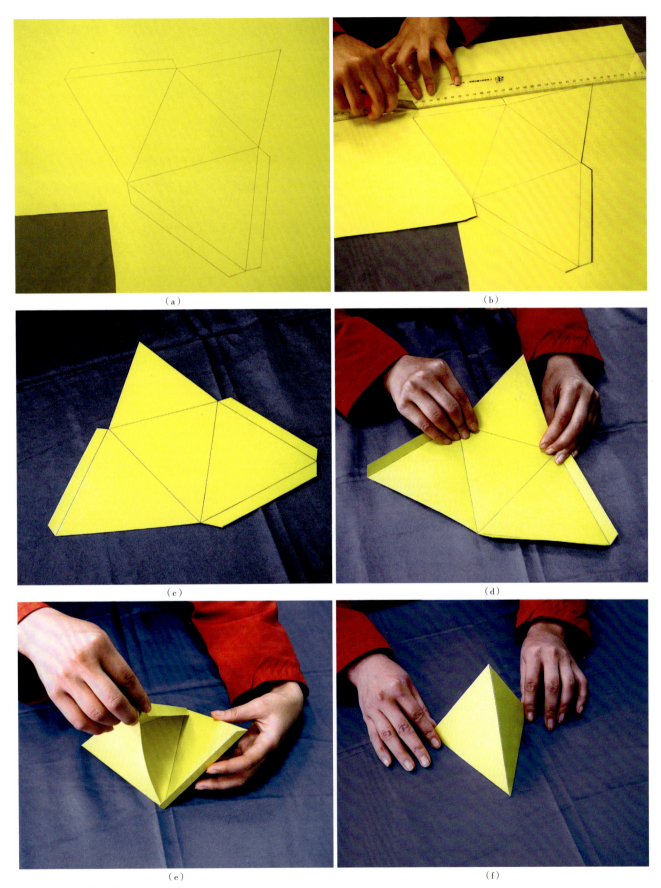

图8-3 正四面体的做法(a)~(f)

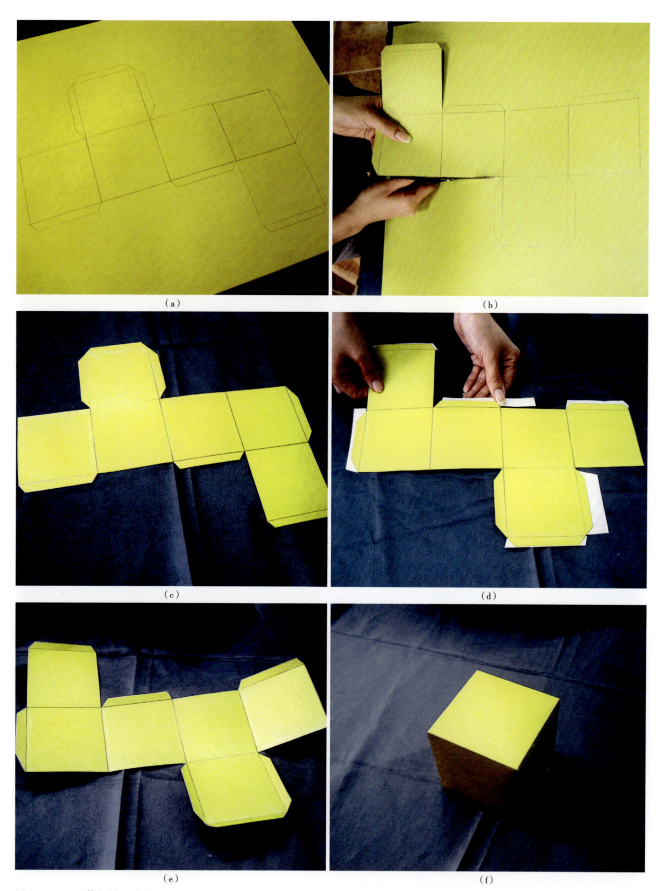

图8-4 正六面体的做法（a）~（f）

（2）半多面体

半多面体是从上述5种正多面体分别切去顶角，变为多变的13个半多面体，即阿基米德半多面体。其特点是：各面均为正方形、三角形或正多边形，表面有两种以上的基本形重复构成，所有半多面体都接近球体（图8-5）。

（3）变异多面体

变异多面体是用正多面体或半多面体再加工变化派生发展出来的新形体（图8-6～图8-8）。

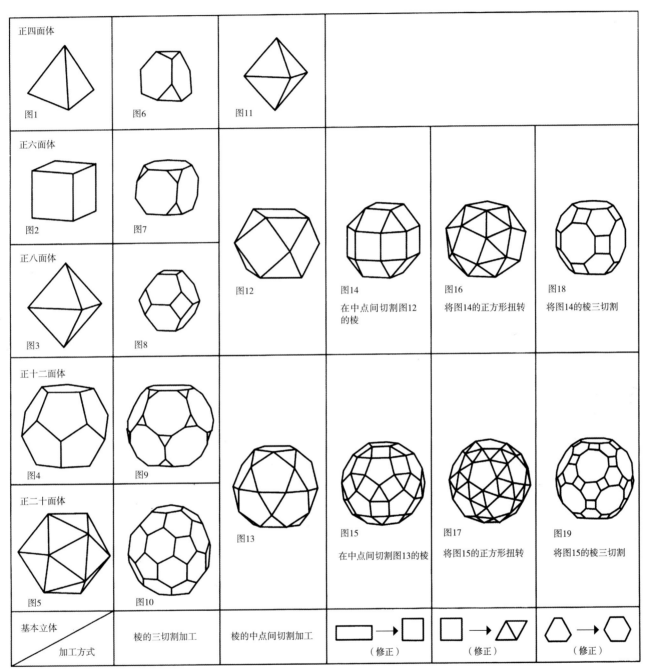

图8-5　正多面体及半多面体的种类

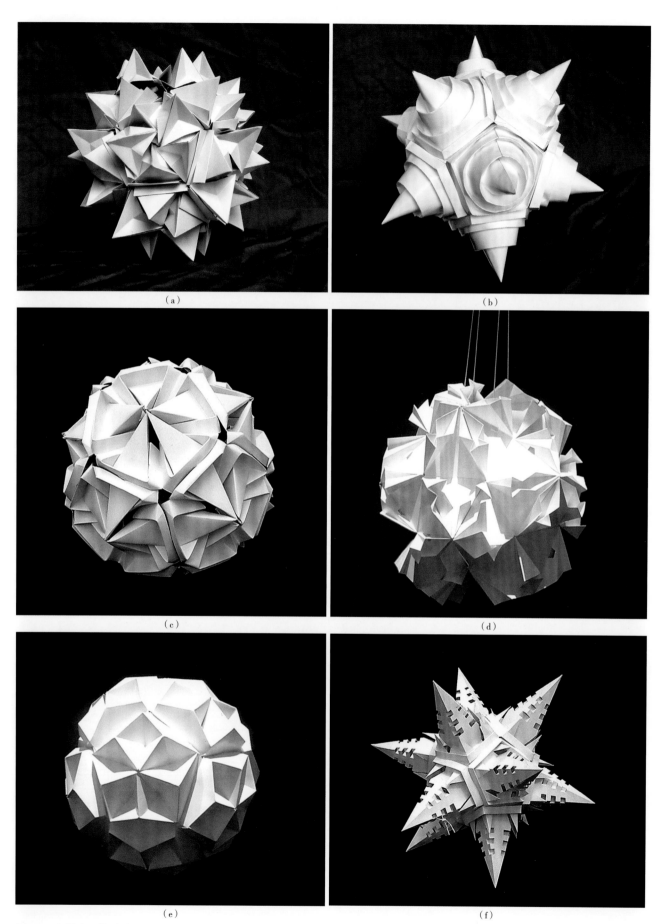

图8-6 变异多面体（a）~（f）

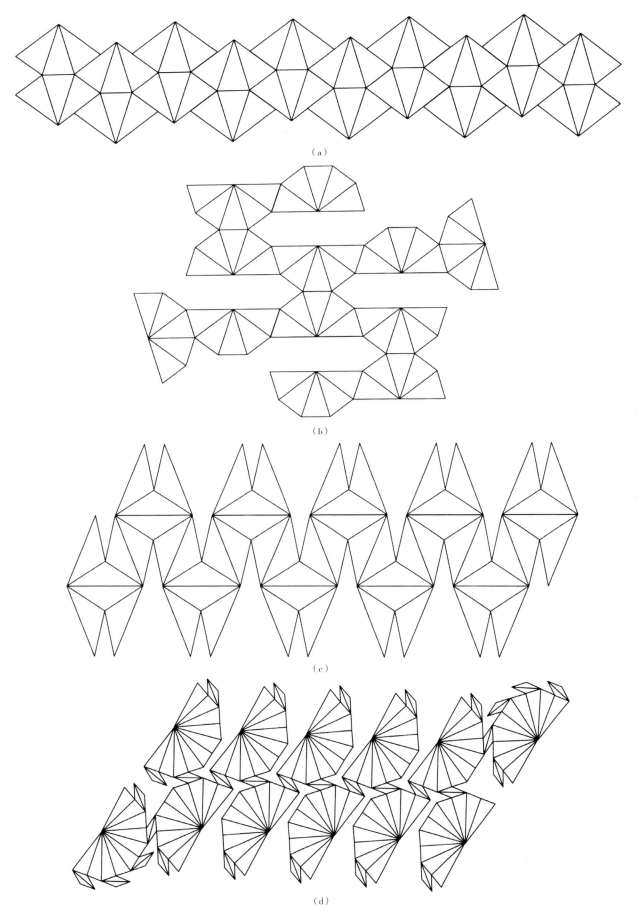

图8-7 变异多面体的做法——展开图4例（a）～（d）

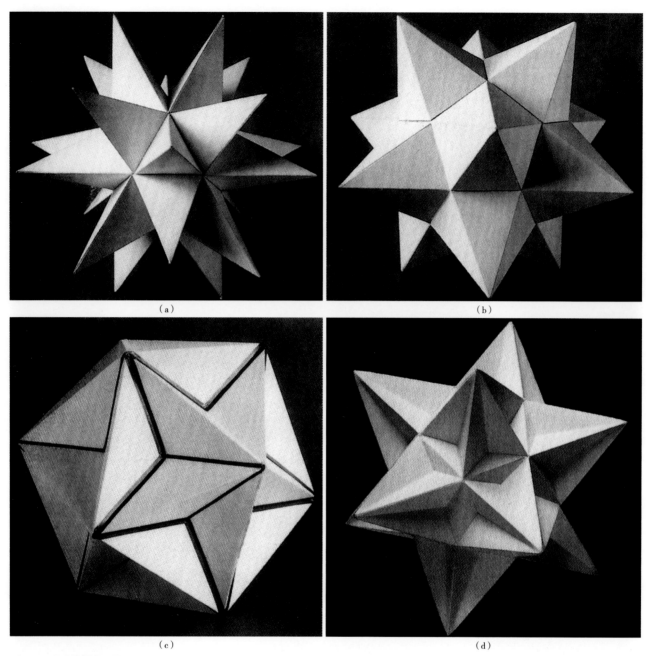

图8-8 多面体做法示例（a）~（d）

8.2 块体构成形式

原研哉曾说过,"人的五官、五感是很喜欢受刺激的,能够让五感愉快的讯息,必定是愈多愈好。"[1]因此一个成功的立体构成作品是和优秀的诗词一样能让人思绪万千的。这样的作品所给予人的感受是刺激的,能够唤醒人的五感的,让观众从你的作品中产生无限的遐想。所以块体的构成形式也应该是变化多样的。

以旋转方式加工而成的旋转体是块立体的特殊形式。块体的变化是以上述形式进行加工的。通常有以下几种方法：

1. 削减法：块状的立体按照造型的要求,在形体上切去不同线形（即直线形或曲线形）,用分割形式创造新形体。包括切孔在内的形体,从而产生新的块状形体。也称凹加工（图8-9）。

削减法工艺有很多种,例如：

[1] （日）原研哉. 设计中的设计 [M]. 朱锷, 译. 济南：山东人民出版社, 2006：11.

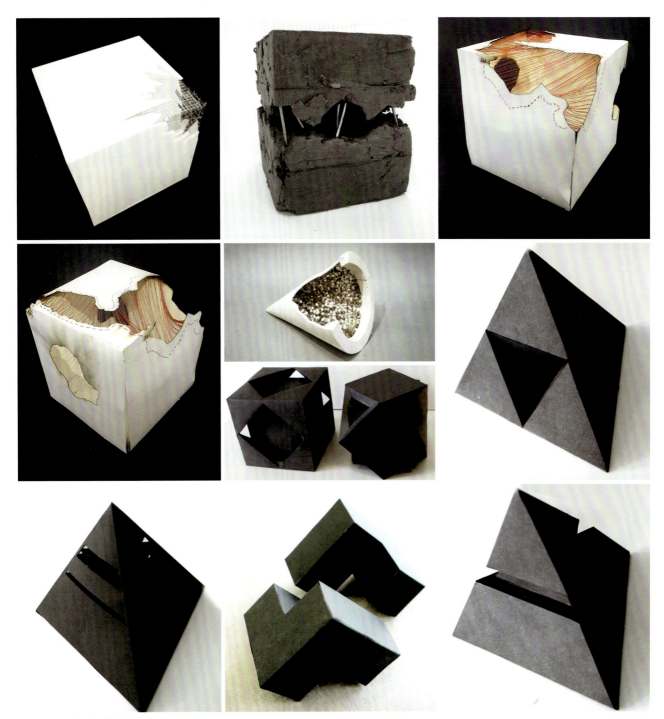

图8-9 削减法实例赏析

（1）分割工艺

分割工艺是将一个较大的形体分割成较小的形体的加工工艺。如：裁切、割锯、砍削等。

（2）切削工艺

切削工艺是一种较为精密的形态分割方法，如金属加工中的车、铣、刨、磨、镗、钻以及电切割、激光切割等。

（3）研磨抛光工艺

这种加工工艺精度极高，常用于精密仪器的加工。研磨抛光工艺也属于切削工艺，只是加工的量极小，精度极高。

2. 添加法：在形体上增添不同线形的形体，也称凸加工。用单元形式进行组合成形也是加法的一种。采用组合法，将多个块状的立体，按照造型的要求，并根据形式

美的法则使之以不同的方式组合成为一个新的形体。组合的形体可以是几何体，也可为任意的形体及各种式样的块立体，组合的方法也是多种多样。可按堆积、接触、叠合、叠加等多种形式进行组合（图8-10～图8-14）。

添加法工艺有很多种，例如：

（1）夯接工艺

通过压力，将质地柔软或松散的物质压制在一起的方法，我们称之为夯接工艺。

（2）砌筑工艺

通过滑接的方式将不通的物体砌筑在一起的方法，称之为砌筑工艺。

（3）焊接工艺

焊接工艺是金属加工中运用得最为广泛的加工工艺。

（4）捆扎、编织工艺

编织是按照一定的经纬结合方式将纤维或其他材料结合在一起的方法。捆扎则是按照一定的方法将细小、琐碎的形态组织在一起。

（5）粘接工艺

粘接工艺的方法有很多种，例如热熔接，通过熔化粘接，粘接剂直接粘接。

我们要善于运用新思维新方法去变化块体的构成方式，就像阿恩海姆所说的那样，"倒立会使图形完全改变，是由于在大脑的视皮层区域中含有一个占优势的定向缘故。"[1] 也就是说，当人们经常受一个具有固定方向因素的刺激时间久了后，就会对这种形状特点习以为常。但是一旦有人打破这种常态，改变了视觉形象的特点，就会产生新的视觉冲击力。通过块体构成形式的变化运用，表现出构成的体量感与空间感，或稳重与轻巧，或动态与静态，或单纯简洁与丰富多彩，或强视觉与弱视觉，或节奏韵律与活泼多变。

课堂练习11：多个四面体或八面体的体积组建 练习1

作业要求：用四面体或八面体基本的造型元素，重复使用组织出新的体积与空间。限定在30cm×30cm×30cm范围内。

作业数量：1件

建议课时：12课时

作业提示：单元体的选择可以灵活多样，虚实结合，可以用线框固定。这个简单的练习是图底转换在三维空间中的运用。立方体是空间中"图形"，同时又是形成"底"的空间元素。目的是不断强化整体感和个性。空间是做出来的。动作包括：插入、抽取、叠加、挖空和元素之间的粘合。

课堂练习12：多个四面体或八面体的体积组建 练习2

作业要求：用多个四面体或八面体基本的造型元素，大小可以变化，重复使用组织出新的体积与空间。限定在40cm×40cm×40cm范围内。

作业数量：1件

建议课时：12课时

作业提示：和前一练习可以任选其一。由于限定的条件宽些，作品形体会多样化一些。

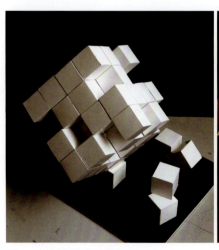 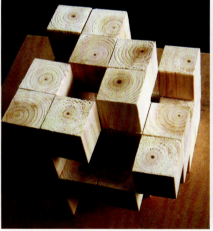 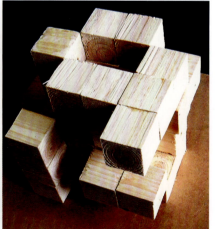

图8-10 添加法实例赏析1

[1] 陈志瀚. 立体构成教学中的形态造型分析 [J]. 中国校外教育，2008（1）.

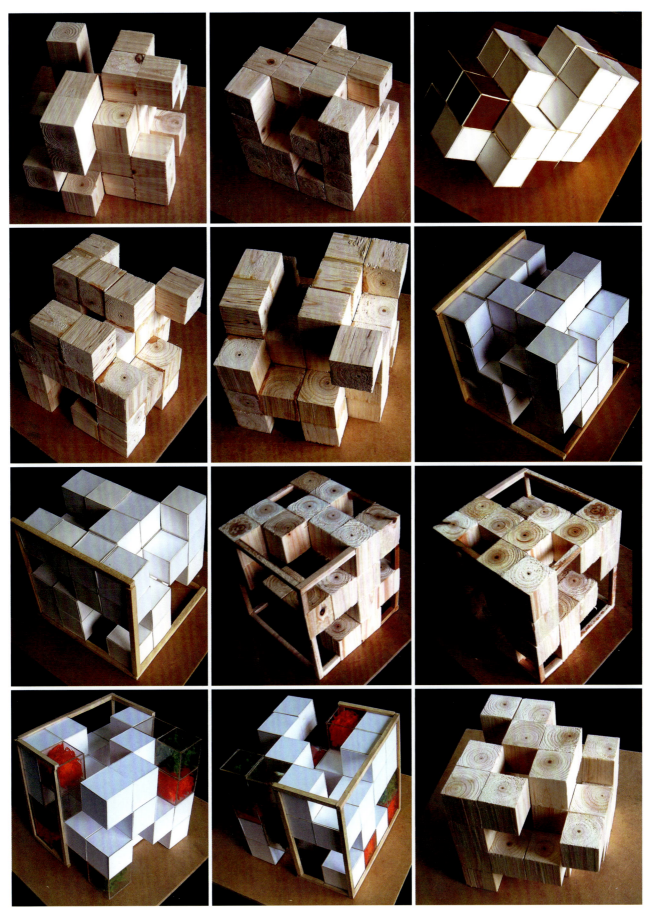

图8-11 添加法实例赏析2

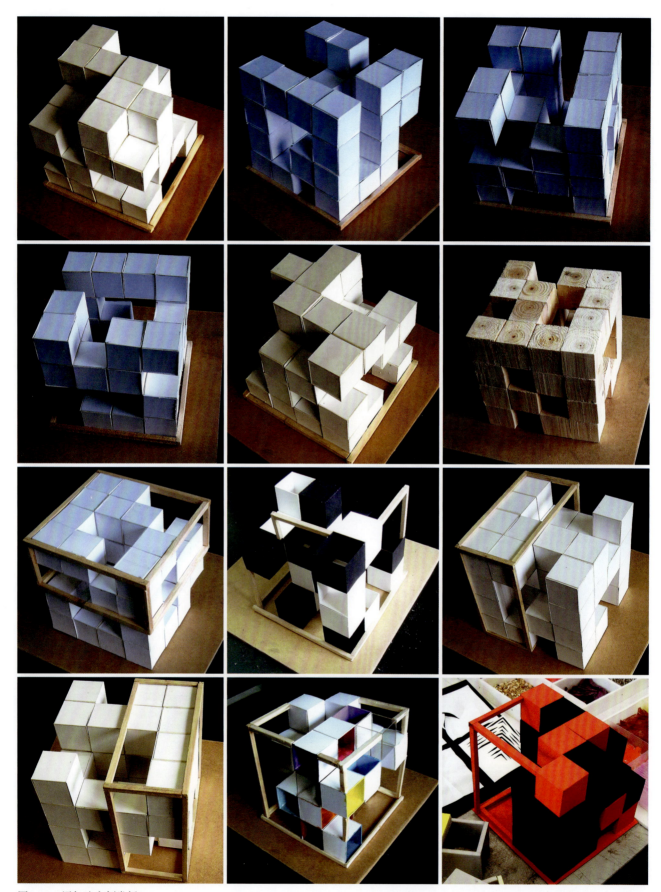

图8-12 添加法实例赏析3

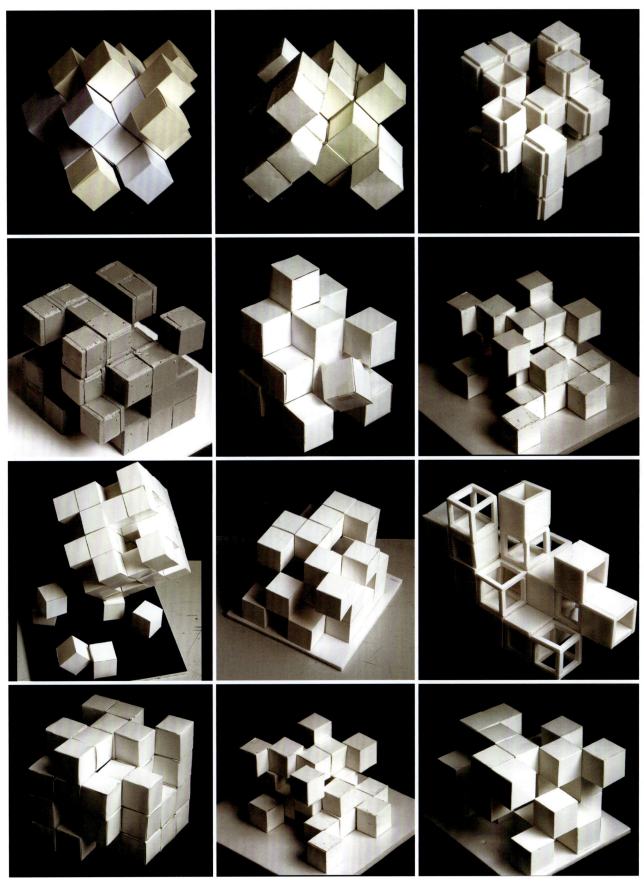

图8-13 添加法实例赏析4

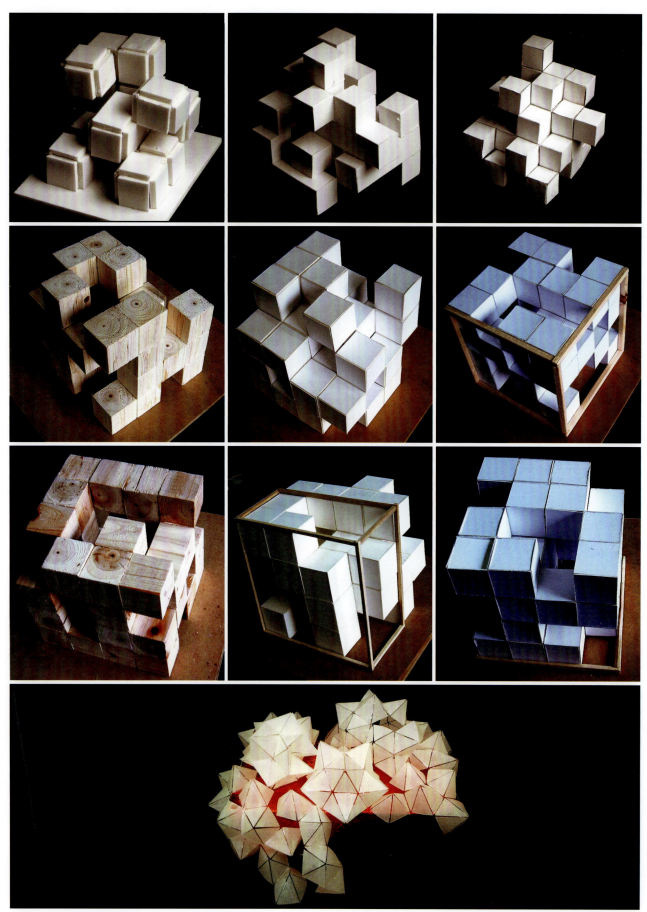

图8-14 添加法实例赏析5

第9章 线、面、块材综合构成

9.1 线、面、块材综合构成

"综合构成"就是将立体构成在前面所学内容的基础上,将两种以上立体构成元素的训练在这个练习里面综合穿插运用,表达或不表达一定设计内涵,但是无论如何,在画面形式效果上要达到最佳表现效果。

"构成的基本方法之一,是从局部到整体的'砌造',即把构成元素有规律地集合为整体。构成的另一种方法是从整体到局部的'分割',相当于以线为元素在框架中进行结构,再做分解后的组合,结果,仍然表现出'整体大于部分加部分'的规律。"[1]在实际的设计实践中,最终的设计效果往往是由多种设计元素构成的。这也是设计元素综合练习的实际目的,那就是将众多的单一的设计元素训练综合起来,化单调为丰富,凡能用到者,无所不用其极。这样的训练同样是为了达到让学生"学以致用"的目的,运用所学到的专业知识,表达自己的初步设计想法,对即将结束的课程重新燃起创作的热情。综合设计元素手段的综合应用,会进一步开拓学生的思路,在设计思维表达方面的训练,会进入一个新的更高的层面。

总之,在某种程度上,立体构成各种基本元素的综合练习是对前面学过的课程的一次整体回顾,一次再复习。同时也是对该课程学习效果的一次总结,一次再创新,也是从专业基础学习向专业设计的一次再靠近。

本教材的前面几章只讲了立体构成的基本原理及构成元素的效果,第9章讲综合构成训练,即立体构成的基本训练完成以后如何向专业设计目标过渡,以及这个过渡是如何进行的。其实,立体构成的基本训练完成以后向专业设计目标过渡的方法有很多,在这里权当抛砖引玉之用。

9.2 线、面、块材综合构成形式

线、面、块材的综合训练,其构成形式可分为:线材、面材构成,线材、块材构成,面材、块材构成及线、面、块材的综合构成。在进行组织时,需把握整体的统一与对比关系、均衡与稳定关系等美学尺度。

"自然界必须用结构、次序和关系才能了解清楚。"[2]放在立体构成里面也是同样的道理,做线、面、块的综合构成时一定要注意:线材、面材、块材元素不能平均使用,必须分出主次,必须要有一个主体。空间构成的主旋律是由主体因素来决定的,但是也需要次因素的辅助。虽然次因素处于从属地位,但也是不可或缺的。单独的主体因素是无法表达情感的。"尤其是处理强对比要素时,须使一方有明显的优势,才能求得整体的和谐。同样的,立体形态视角的主次关系也必须明确,这样,造型才有整体秩序美。"[3]因此一件好的作品一定是处理好了各要素之间的主次关系的。

主体因素一般具备以下几种特点:①主体因素作为空间中最重要的因素,在形体上占主要地位或较大比例;②主体因素必须具有丰富鲜明的情感,并能成为人们的视觉中心点。具备了这两个特征,再通过增强主次两种要素之间的对比关系,作品就能更好地突出空间构成的个性特征了。另外,在构成组合时也需要强调不同材质的对比美感。

"美学上最为显著最有特色的问题就是形式美的问题。"[4]因此在制作立体构成作品时,也要注意构成的形式美。"简单的规律,复杂的空间"是形式的意义,即"形式的意义不在于形体本身,而在于形体之间的关系。"[5]只有明白这些,我们才能设计出一个不失美感的完整的立体构成作品。

[1] 诸葛铠. 设计艺术学十讲 [M]. 济南:山东画报出版社,2006:121.
[2] 许鑫. 造型结构的传意性 [J]. 新美术,1985(4).
[3] 蔡文彬. 浅议立体构成的形式美法则 [J]. 今日科苑,2009(6):172.
[4] 范涛. 室内构成 [M]. 北京:化学工业出版社,2007.
[5] 邬烈炎. 解构主义 [M]. 南京:江苏美术出版社,2001.

从理论上讲，线、面、块的综合构成因其造型元素丰富，其视觉美感也更引人注目。实际应用中，采用这种构成方法居多（图9-1~图9-21）。

课堂练习13：点、线、面综合形体塑造

作业要求：用KT板作为材料，运用点、线、面的造型元素，构建一组立方体，它们之间既有变化又有联系。

作业数量：一组3个，每个15cm×15cm×15cm

建议课时：8课时

作业提示：练习有一定难度，使用KT板作为材料操作方便快捷。

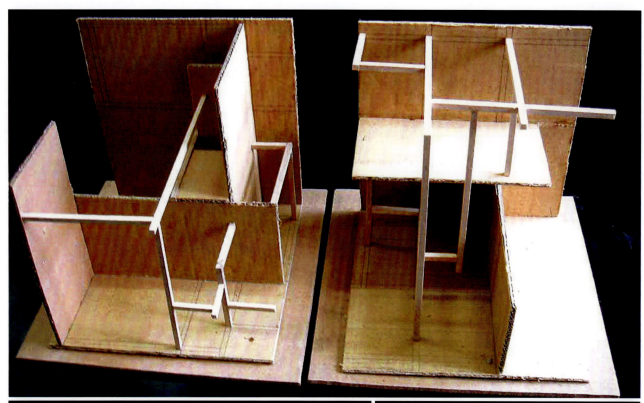

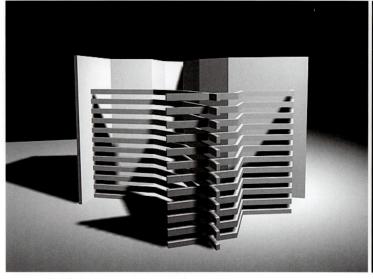
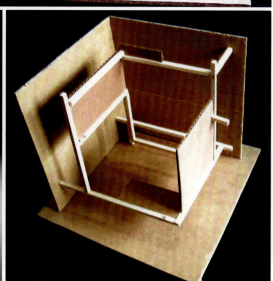

图9-1　综合构成示例——线材、面材1

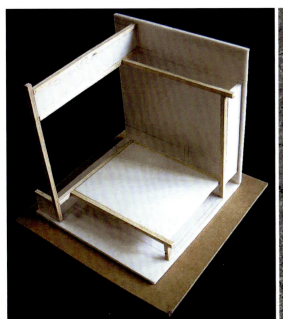
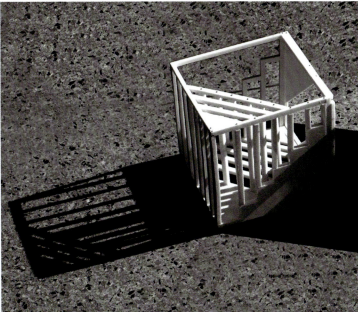
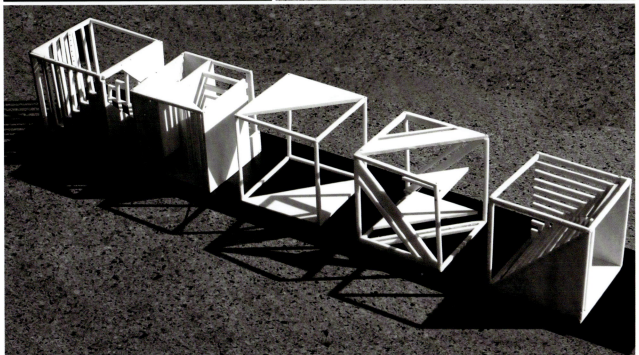
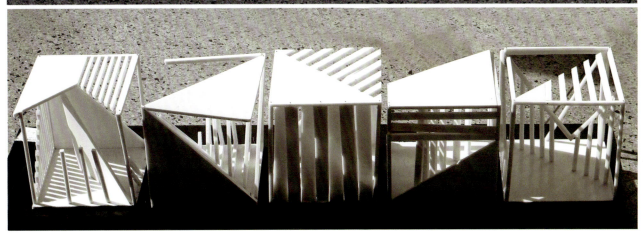

图9-2 综合构成示例——线材、面材2

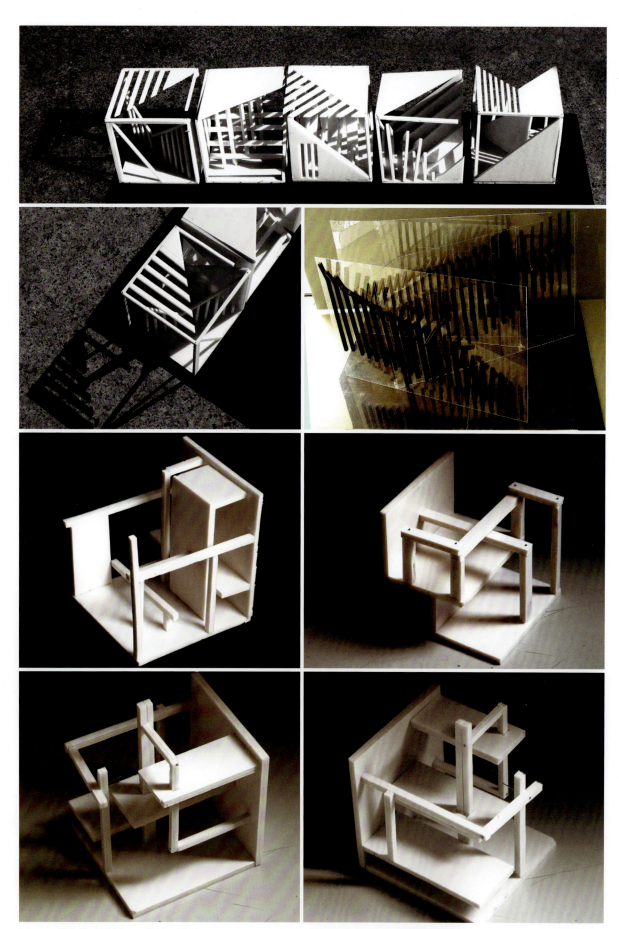

图9-3 综合构成示例——线材、面材3

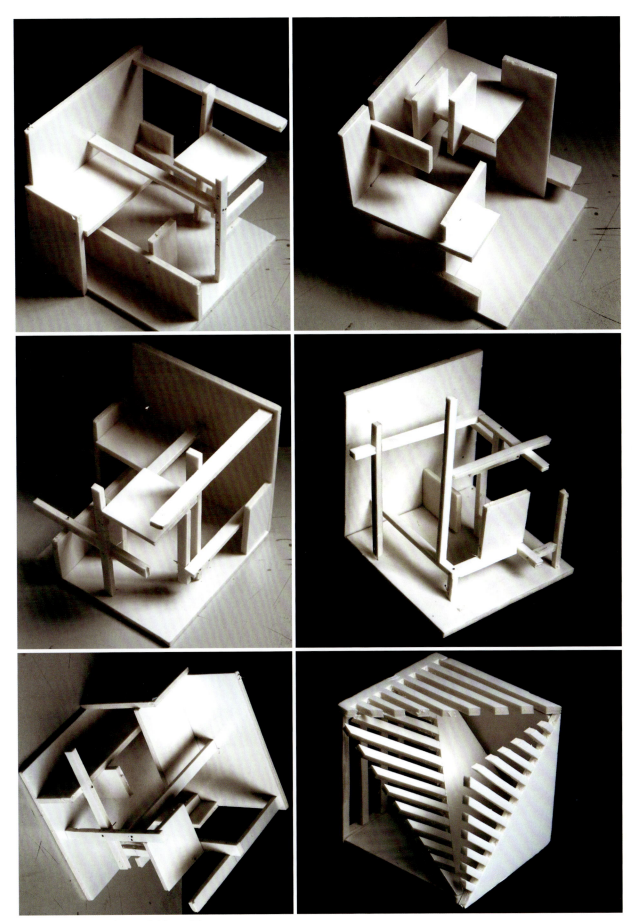

图9-4 综合构成示例——线材、面材4

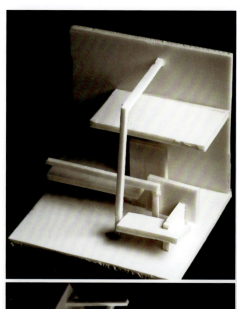
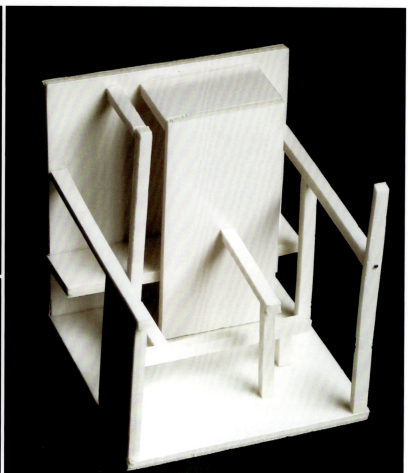
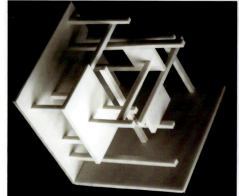

图9-5 综合构成示例——线材、面材5

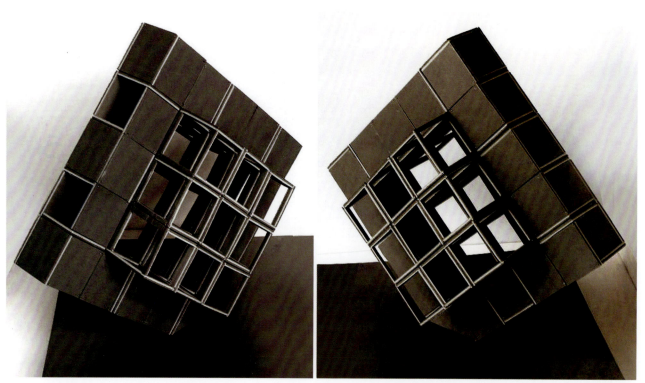

图9-6 综合构成示例——线材、块材1

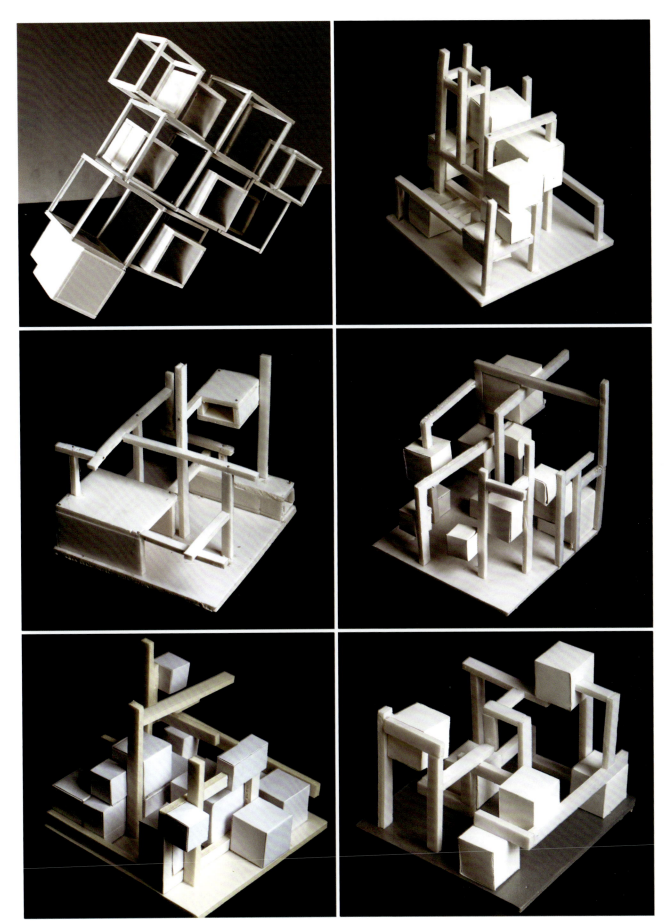

图9-7 综合构成示例——线材、块材2

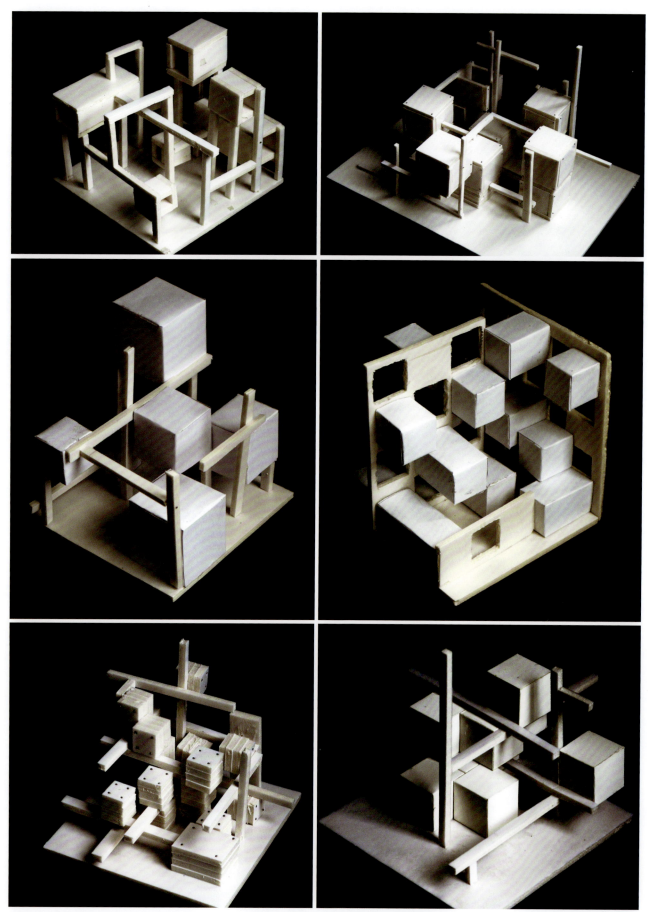

图9-8 综合构成示例——线材、块材3

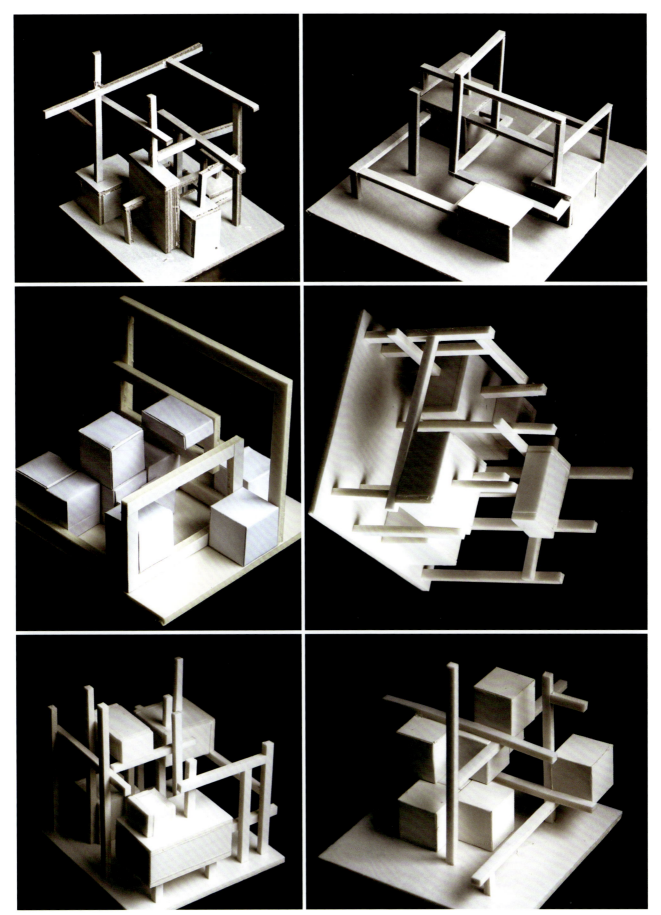

图9-9 综合构成示例——线材、块材4

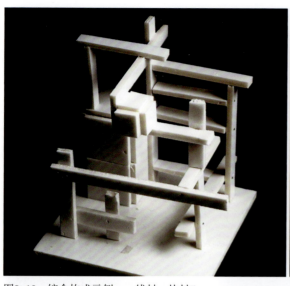
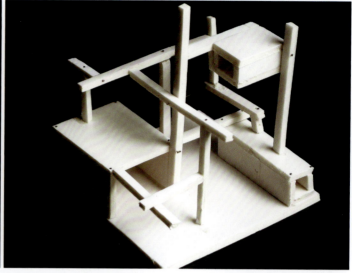

图9-10 综合构成示例——线材、块材5

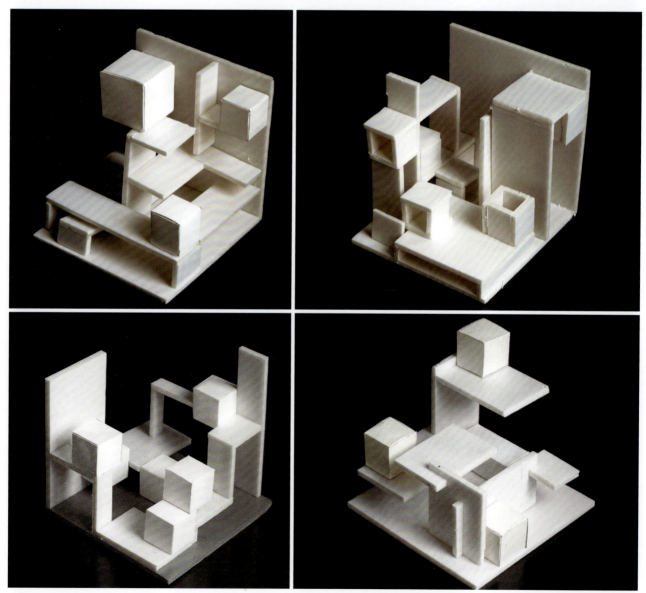

图9-11 综合构成示例——面材、块材1

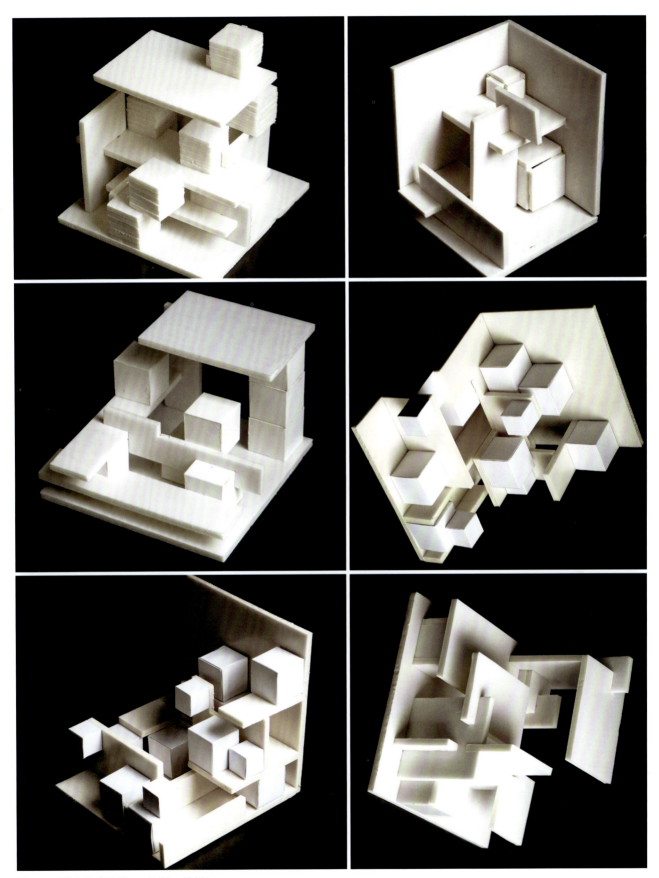

图9-12 综合构成示例——面材、块材2

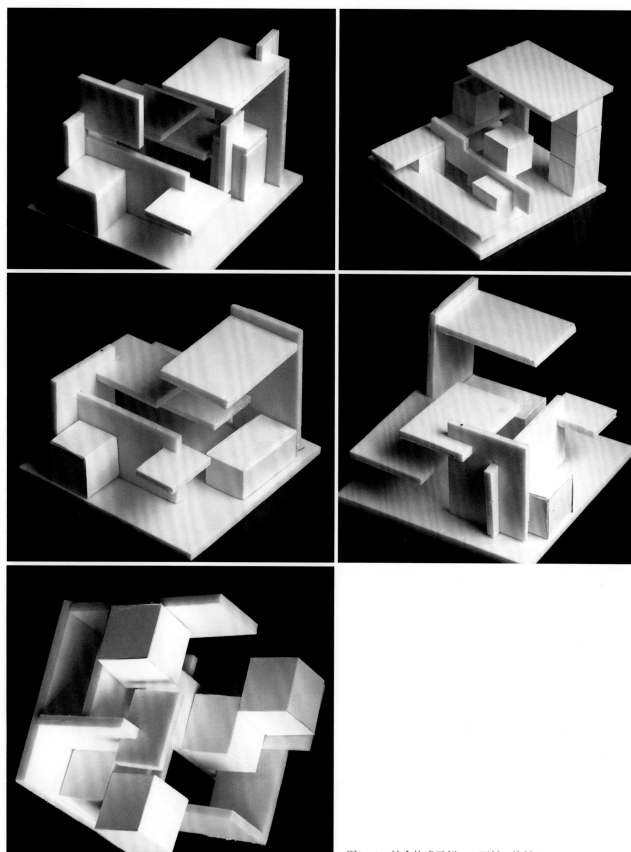

图9-13 综合构成示例——面材、块材3

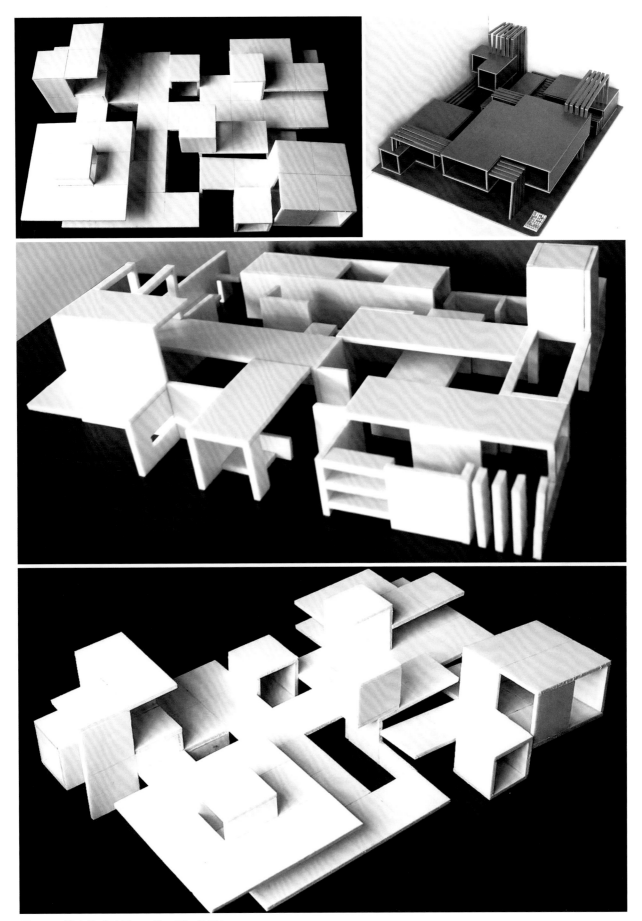

图9-14 综合构成示例——线、面、块材1

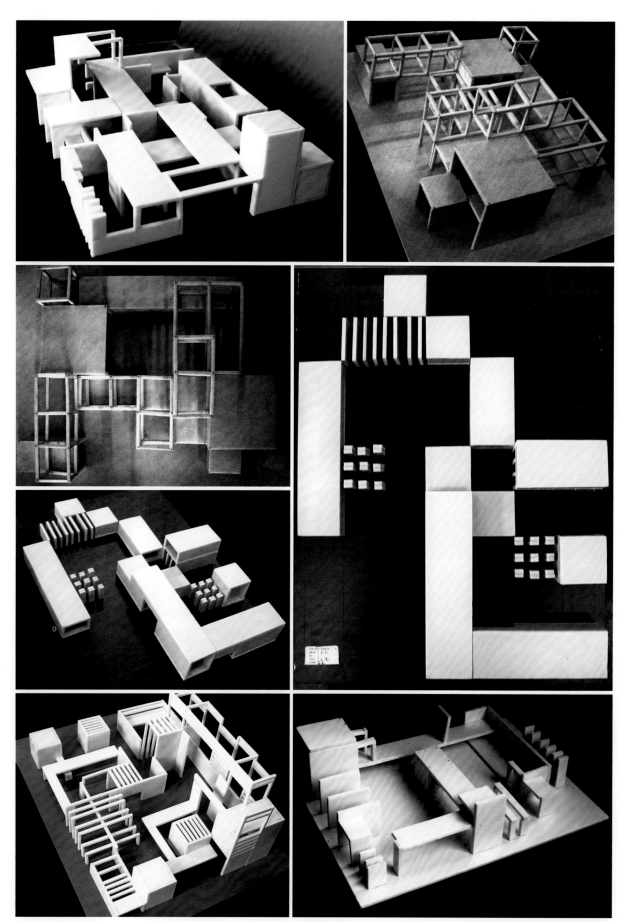

图9-15 综合构成示例——线、面、块材2

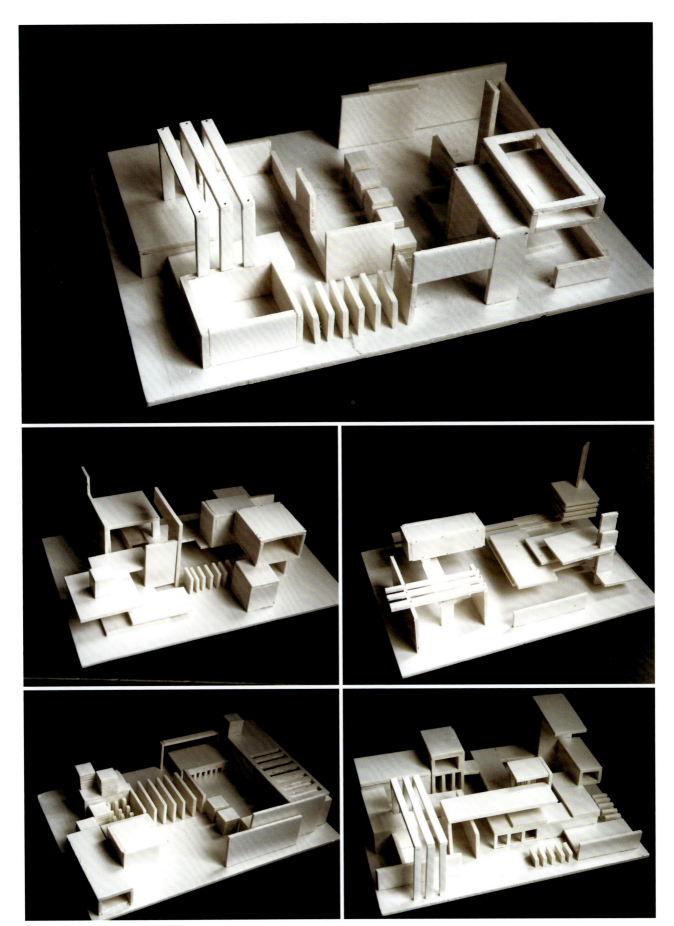

图9-16 综合构成示例——线、面、块材3

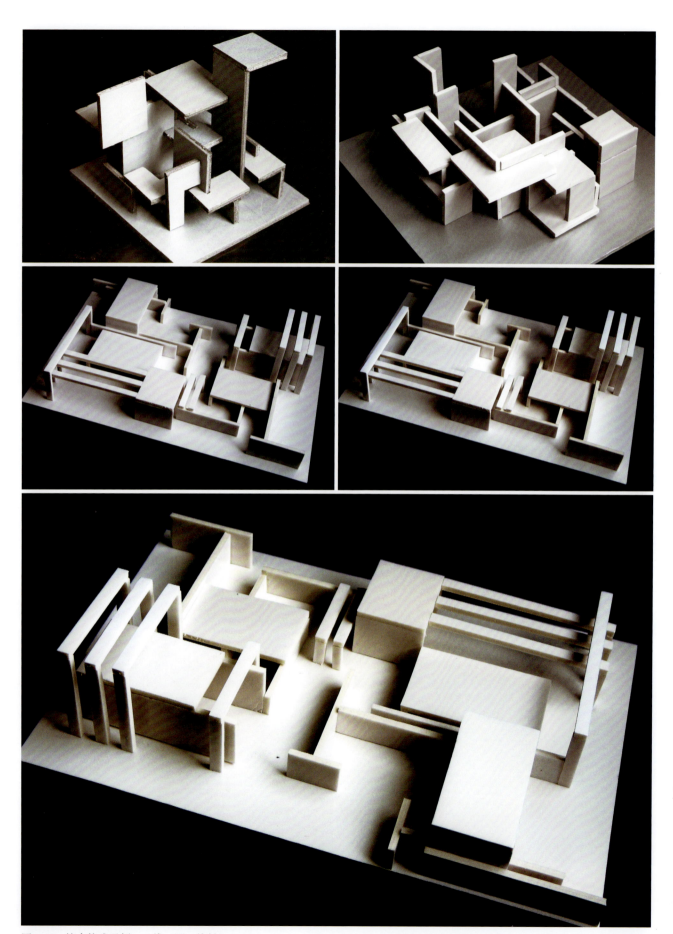

图9-17 综合构成示例——线、面、块材4

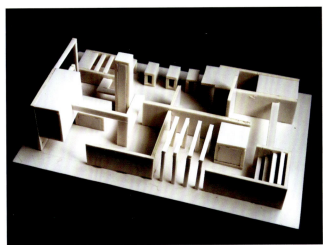
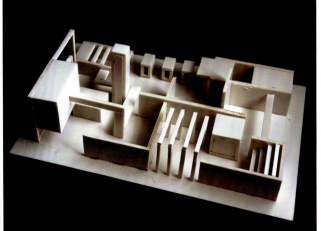
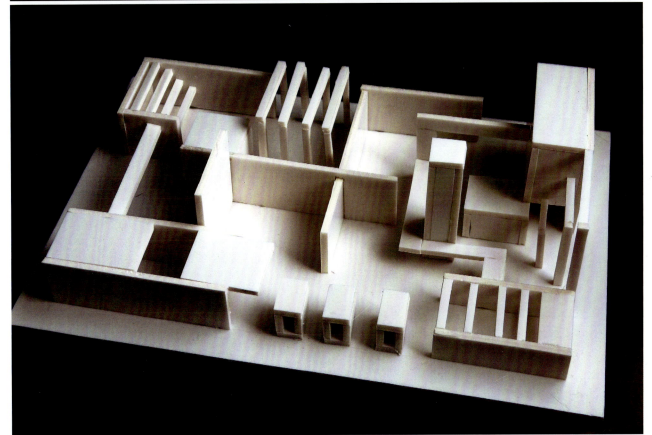
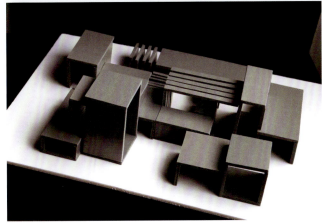
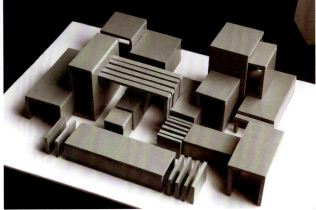

图9-18 综合构成示例——线、面、块材5

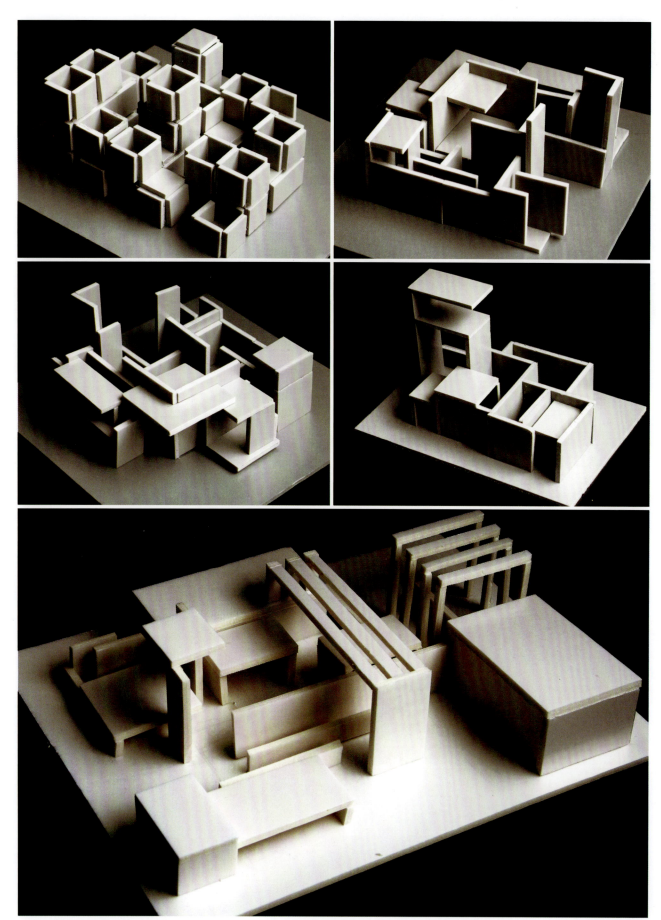

图9-19 综合构成示例——线、面、块材6

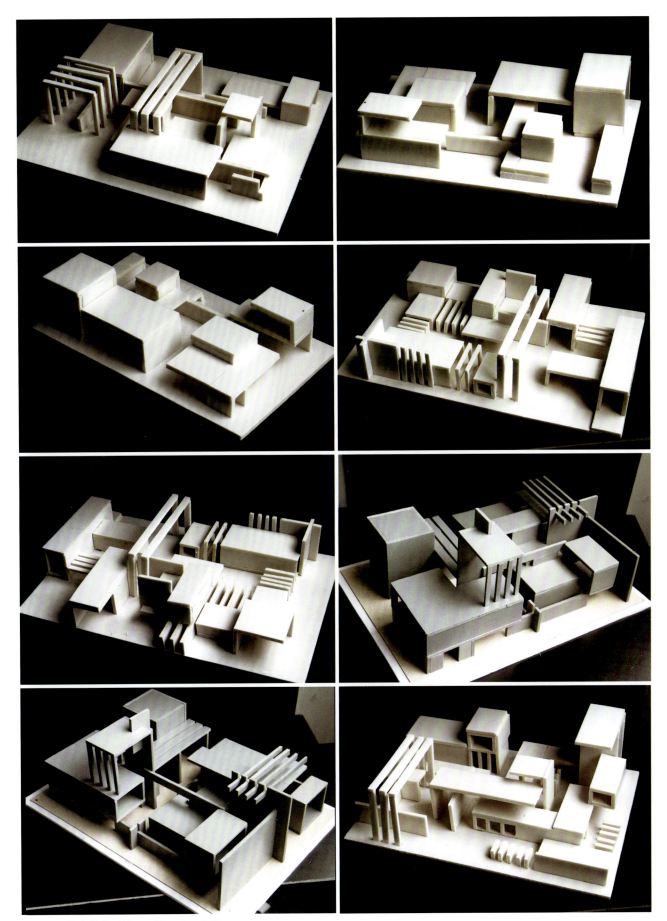

图9-20 综合构成示例——线、面、块材7

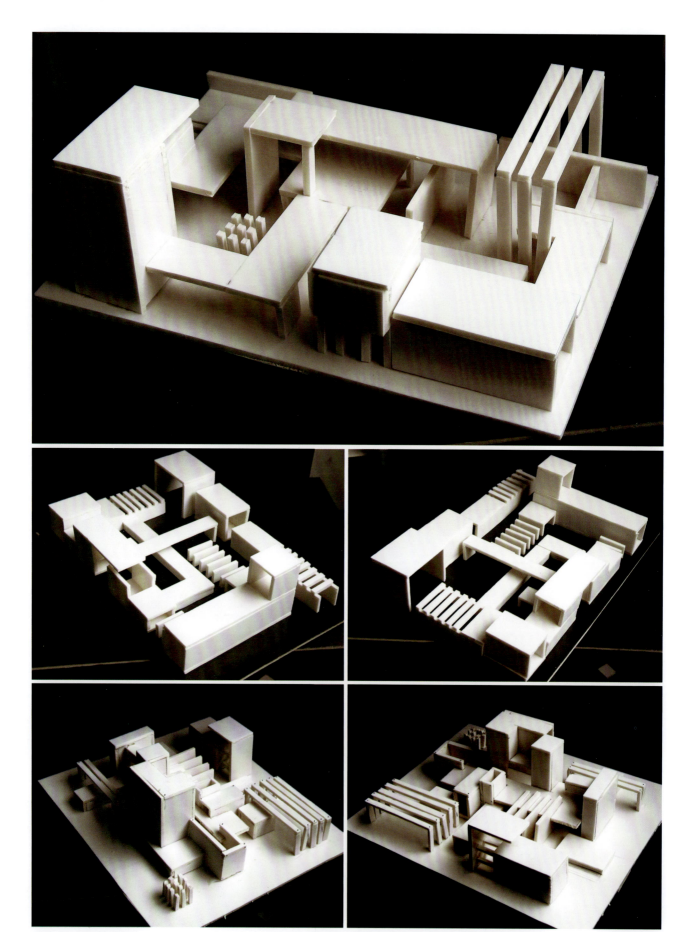

图9-21 综合构成示例——线、面、块材8

9.3 软、硬线材综合构成

软、硬线材的综合构成体构成。如线织面构成就是用硬线材作支撑框架，以软线材进行织面的。利用不同材质的线也会产生不同的视觉效果和心理感受，在构成组合时应强调其材质的对比美感（图9-22）。

9.4 综合空间与肌理的构成

在充分认识和掌握基本立体构成的原理与方法的基础上，利用可找到的一些物品材质进行组合，充分调动创造性思维，勇于探索试验新的组织方法，新的立体空间的转换技巧，以获取更为宽泛的创作灵感。构成形式既具有其生成的偶发性，又具有逻辑的严谨性。在进行组合创造的过程中，切记对物品原有形应"视而不见"，代之以更新、更美的造型形态。"废物利用"是基点，即要研究如何创造新的美，化腐朽为神奇，用艺术的手段再现新的视觉享受并且赋予它们一定的功能价值，从而最终转化为精神和情趣的寄托（图9-23~图9-25）。

课堂练习14：综合创作

作业要求：用前面所学的知识点，做一个三维形态的综合性创作。要从材料、体积、空间、色彩等方面综合考虑。

作业数量：1件

建议课时：20课时

作业提示：自由创作没有限制，学生往往会觉得没有条件限制更难做，在选题上犹豫不定。可以建议学生画小稿构思，集体讨论，确定材料实施的可能性。

图9-22 软、硬线材的构成

图9-23 综合空间与肌理1

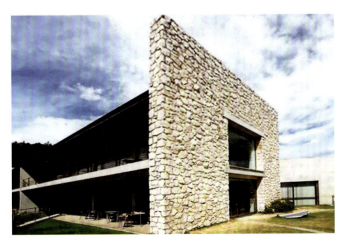

图9-24 综合空间与肌理2

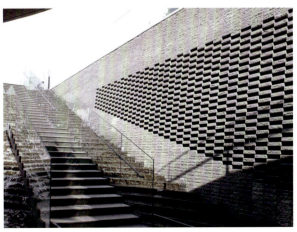

图9-25 综合空间与肌理3

第10章 立体构成在设计中的应用实例

"设计活动是综合性的形的确立和创造，它不是对某一现存对象的操作，也不是对物的再装饰和美化，而是从预想的建构开始就是一种创造，是形的新的生成，即是一种'形的赋予'的活动。"[①]现代设计是一门科学技术与艺术相融合的学科，而立体构成教学训练的目的就是为进行立体造型设计打基础，最终的目的，就是要为设计实践提供造型能力储备。

立体构成教学是运用形式美的原理和立体造型的基本规律研究空间形态美，训练提高创造性思维、直观判断力和立体设计与加工技巧能力的设计基础课。它强调形态与材料结构、工艺以及物质功能相结合的可能性，注重锻炼学生的观察、认识、想象、分析、选择、综合、组织、决断等造型能力以及操作技能表现技巧的掌握。"立体构成能够为今后的设计实践提供广泛的基础，它的构思不完全依赖于设计师的灵感，通过逻辑推理的办法，将灵感和逻辑思维相结合。立体构成可以为应用设计积累大量的素材，培养我们的造型感觉、想象和构成能力，在基础训练阶段创造出来的作品可成为今后设计的丰富素材。"[②]

立体构成教学是设计的专业基础课程，它是立足于对立体造型可能性的探索，而完全不需要考虑造型的功能等因素，旨在讨论、研究立体造型的原理、规律和构造训练。立体构成的学习、训练不是最终目的，而是提高、完善现代设计能力的重要手段。

立体构成在设计实践中的应用应注重形体空间、比例、结构、造型等要素的组合及构成。用二维的纸板、玻璃、木材、棉、麻、藤、皮等材料，通过形体的相加和相减、弯曲、穿插、挂接、粘接等方法来构建三维的空间实体。在制作过程中，不仅培养了学生的动手能力，而且对设计审美的比例、空间感都有一定的认识，更重要的是培养了学生的创造力，这在基础课程教学设计中是非常必要的。现代设计思潮快速更替，艺术设计发展变化多端，这就要求立体构成设计教育在后期要更多的与设计实践相联系，以便把更多的时间、精力投入到对开放性思维和创造力的培养中去，增加基本技能训练和个性作品的创作。

过去的许多立体构成教材内容只讲立体构成的基本原理及构成元素的效果，一般并不涉及它的专业用法。"构成并非设计，仅是对设计所包括的，或是从设计中抽出那些纯粹的造型来加以研究，本来这些纯粹的造型要素，不能脱离具有用途的各种设计而独自存在，可是其研究愈进展，其分类也就愈细，到最后就不能列入具有用途的设计行列而成为有独自研究领域的一门纯学术性的学科了。"[③]构成训练并不是很注重作品的功能性，它重视的是造型创造过程的训练。而作品具体是来做什么用，有哪些功能，这是专业设计要解决的问题。当然，这也是让初学者产生困惑最多的地方，学生学完了这个课程，并不知道它有何用途，以及以后在哪里用它。本教材通过上一章的立体构成综合练习——向设计实践的过渡，到本章立体构成与设计实践的直接联系，架起了立体构成教学与设计实践应用的桥梁。这也是我们设计本教材的基本思路。

立体构成在许多空间造型设计领域都有不同程度的体现。立体构成在空间造型设计领域应用之广泛，非本教材本章所能详尽。限于篇幅，不能一一举例，略拾典型一二，权当抛砖引玉。

10.1 立体构成在建筑、室内设计中的运用

立体构成与建筑、室内设计：

"建筑学在西方是一门古老的学科，它自产生开始就一直在哲学、艺术和科学之间游离。"[④]而建筑设计是指建筑物在建造之前，设计者按照建设任务，把施工过程和使用过程中所存在的或可能发生的问题，事先做好通盘的设想，拟定好解决这些问题的办法、方案，用图纸和文件

① 丽云. 居室装饰中几何图形的应用 [J]. 中外轻工科技, 1994 (4).
② 王晓丹. 探索点、线、面元素在立体构成教学中的实践应用 [J]. 艺术教育, 2012 (5).
③ 辛华泉. 论构成 [J]. 装饰, 1980 (6): 10-11.
④ 顾大庆. 中国的"鲍扎"建筑教育之历史沿革——移植、本土化和抵抗 [J]. 建筑师, 2007 (2): 105.

表达出来。作为备料、施工组织工作和各工种在制作、建造工作中互相配合协作的共同依据。便于整个工程得以在预定的投资限额范围内，按照周密考虑的预定方案，统一步调，顺利进行。并使建成的建筑物充分满足使用者和社会所期望的各种要求。"通常建筑物都含有大量重复的墙、柱、楼面以及门窗等，它们既是构成建筑的物质手段，又可抽象为形态构成中的点线面体等基本要素或基本形，从而通过构成的方法，建立秩序，进行建筑形式美的创造。"①

"室内设计是运用美学法则和技术手段，创造一个能同时满足人类的物质需求和精神享受的室内环境的学科。"②同时，室内设计也是基于人机协同的一项应用研究，运用造型构成、艺术规律和科学技术等手段，设计和塑造出具有美感和舒适度的室内空间形态的一种活动。换句话说，室内设计就是根据建筑物的使用性质、所处环境和相应标准，运用物质技术手段和建筑设计原理，创造功能合理、舒适优美、满足人们物质和精神生活需要的室内环境。这一空间的环境应该既具有使用价值，满足相应的功能要求，同时也反映了历史文脉、建筑风格、环境气氛等精神因素。上述含义中，明确地把"创造满足人们物质和精神生活需要的室内环境"作为室内设计的目的，即以人为本，一切围绕为人的生活、生产活动创造美好的室内环境。现代室内设计是综合的室内环境设计，它包括视觉环境和工程技术方面的问题，也包括声、光、热等物理环境以及氛围、意境等心理环境和文化内涵等内容。

室内设计是在三维空间中进行立体形态和空间形态创造的艺术创作。作为一名成熟的室内设计师，是需要具备三维空间立体形态的想象力和创造力的。熟练地掌握和运用立体构成的基本规律，并且将这个规律运用到室内设计中去，在实际的操作中，清晰地把握和了解二者之间的相互关系和相互作用，探究其基本规律。在实践过程中，运用立体构成的基本知识不断地丰富和扩展室内设计的知识和内容。

建筑、室内设计是对空间进行研究和运用的艺术形式。空间问题是建筑、室内设计的本质之一。在空间的限定、分割、组合的构成中，同时注入文化、环境、技术、材料、功能等因素，从而产生不同的建筑设计风格和设计形式。

空间以及空间的组织结构形式是建筑、室内设计的主要内容。建筑设计是在自然环境的心理空间中，利用建筑材料限定空间，构成一个最小的物理空间，这种物理空间被称为空间原型，并多以几何形体呈现，由某种或几种几何形体之间通过重复、并列、叠加、相交、切割、贯穿等方法，相互组织在一起，共同塑造了建筑的形态。而室内设计又是和建筑设计密切相关的。这样，不难看出在建筑、室内设计中，立体构成的原理和法则是被广泛应用的。建筑、室内的结构形式和立体构成中的形体组合构成是相同的，那些立体构成中的组合原理、规律和方法都可以在建筑、室内设计中运用。

"形态构成的重点在于造型，它以人的视知觉为出发点（大小、形状、色彩、肌理），从点、线、面、体等基本要素入手，实现形的生成；强调形态构成的抽象性，并对不同的形态表现给予美学和心理上的解释（量感、动感、层次感、张力、场力……）"。③当然，有关建筑形式美等这些问题也是建筑设计中经常会提及和探讨的。因此，对于立体构成的学习，有利于对建筑造型认识的深化和能力的提高。因此，对于学习现代建筑和室内设计来说，立体构成是重要的基础训练课程之一（图10-1～图10-29）。

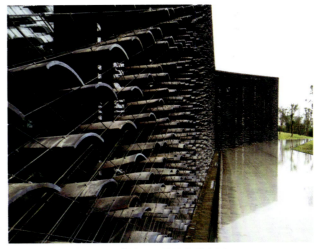

图10-1　半立体构成在建筑立面设计中的应用

① 田学哲，余靖芝，郭逊，等. 形态构成解析［M］. 北京：中国建筑工业出版社，2005：4.
② 张书鸿. 室内设计概论［M］. 武汉：华中科技大学出版社，2009.
③ 同①.

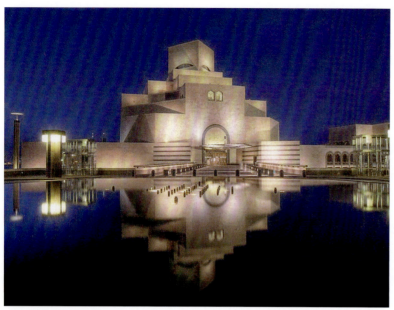

图10-2 块材构成应用1

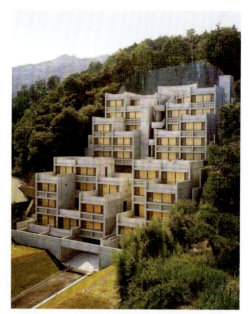

图10-3 块材构成应用2

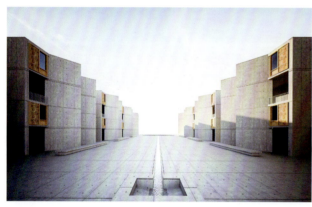

图10-4 块材构成应用3

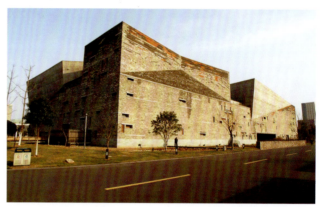

图10-5 块材构成应用4

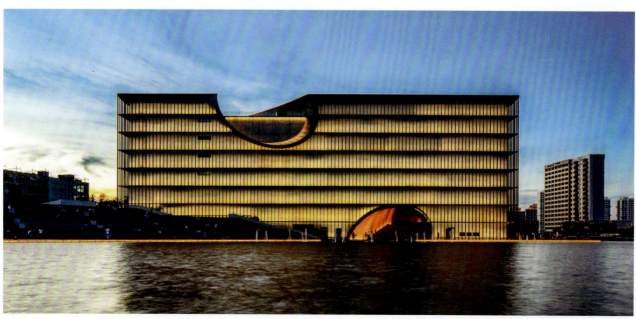

图10-6 块材构成应用5

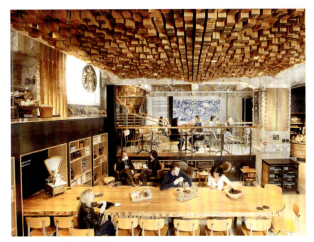

图10-7 块材构成应用6

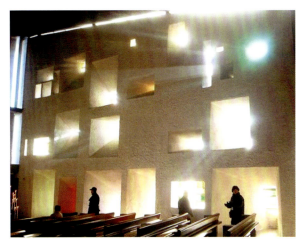

图10-8 块材构成应用7

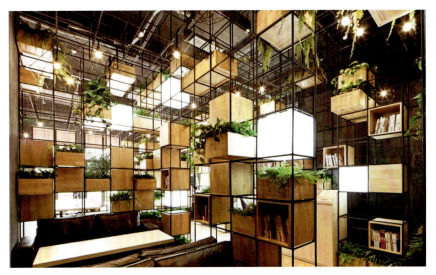

图10-9 块材构成应用8

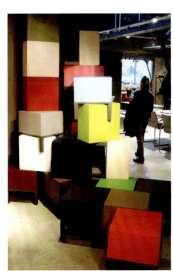

图10-10 块材构成应用9

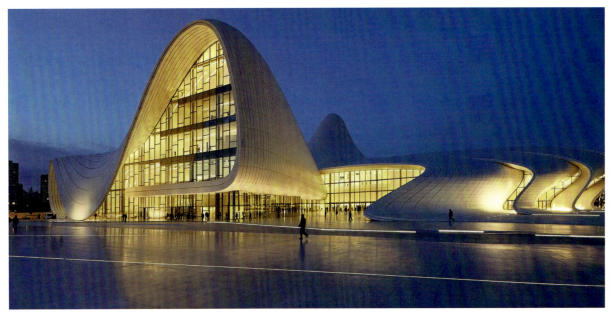

图10-11 面材构成应用1

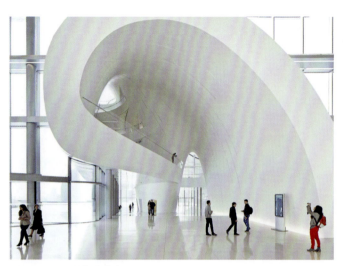

图10-12　面材构成应用2

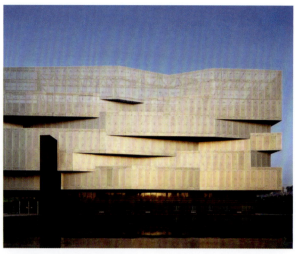

图10-13　线材构成应用1

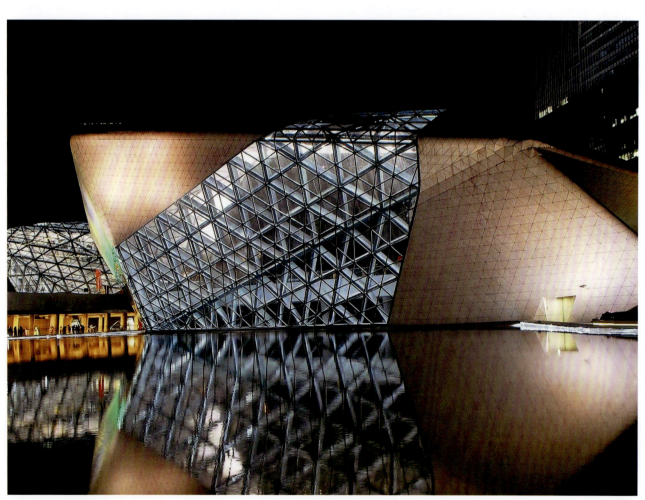

图10-14　线材构成应用2

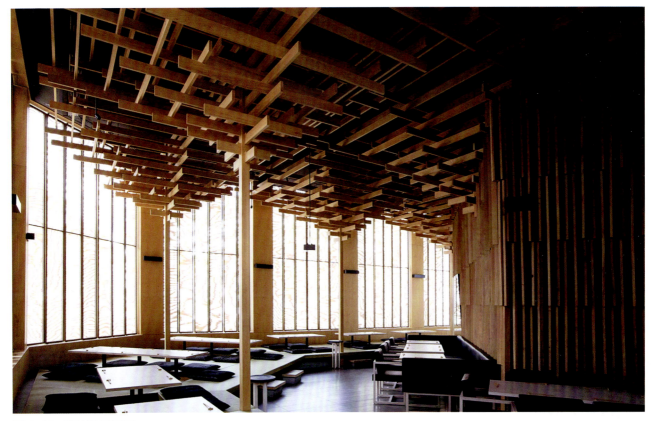
图10-15 线材构成应用3

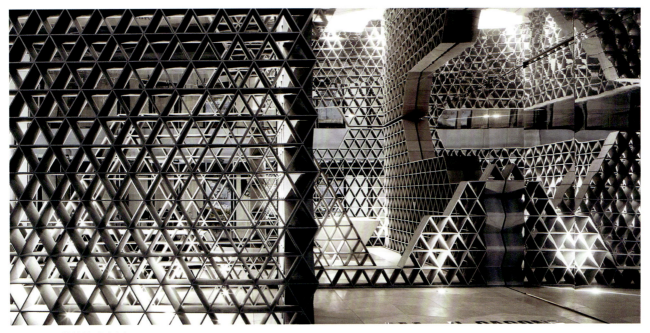
图10-16 线材构成应用4

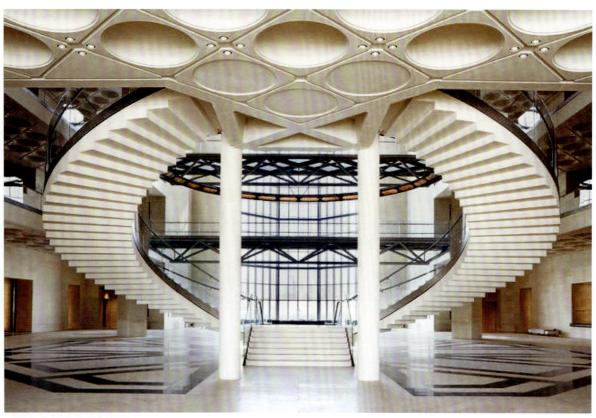

图10-17　线材构成应用5

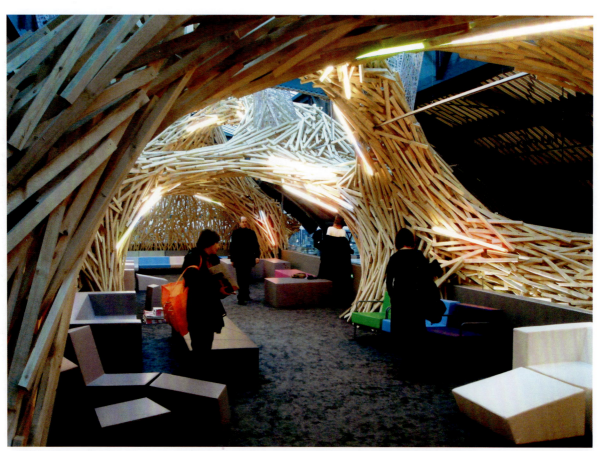

图10-18　线材构成应用6

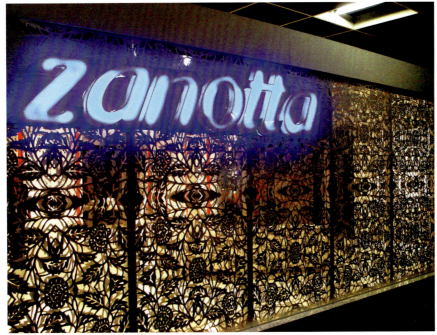

图10-19　线材构成应用7

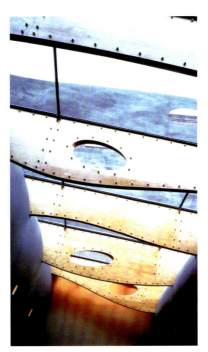

图10-20　板材构成应用1

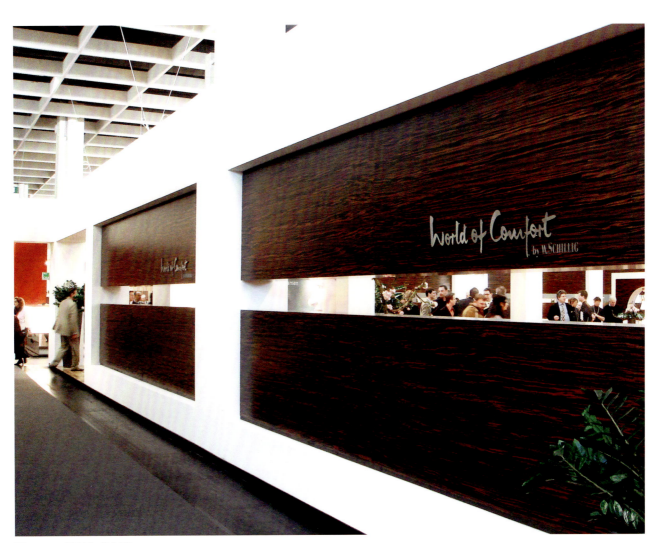

图10-21　板材构成应用2

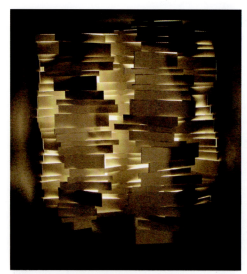

图10-22 板材构成应用3

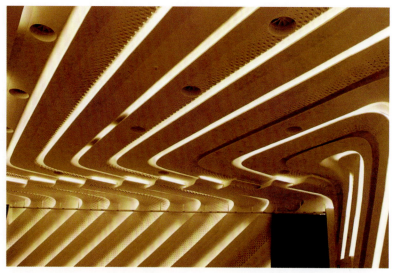

图10-23 线材、板材构成应用1

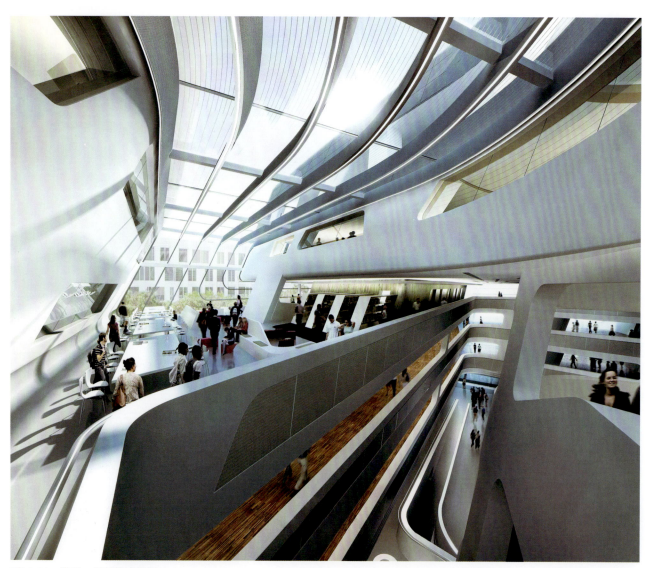

图10-24 线材、板材构成应用2

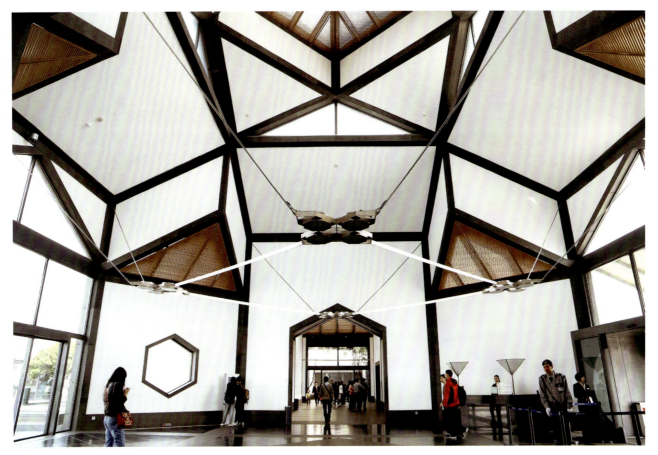

图10-25　线材、板材构成应用3

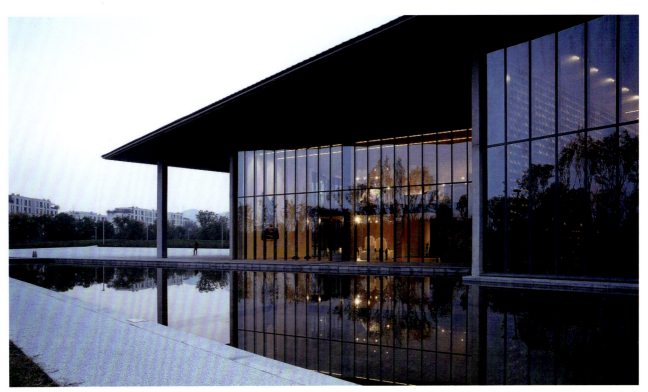

图10-26　面材、线材构成应用

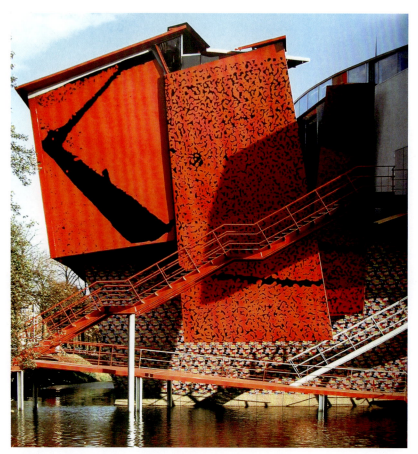

图10-27 线材、面材、块材构成应用

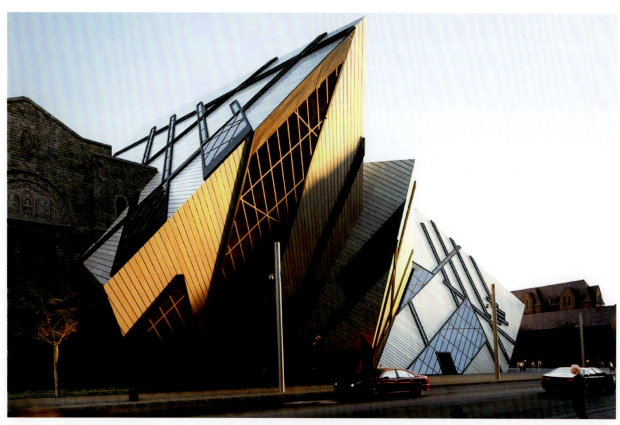

图10-28 线材、块材构成应用

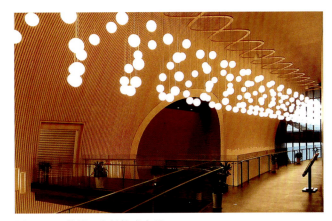

图10-29 线材、点材构成应用

10.2 立体构成在工业设计中的运用

立体构成与工业产品设计：

工业设计（英文名industrial design）是人类为了实现某种特定的目的而进行的创造性活动，它包含于一切人造物品的形成过程当中。

工业设计概念：1970年国际工业设计协会（ICSID）为工业设计下了一个完整的定义："工业设计，是一种根据产业状况以决定制作物品之适应特质的创造活动。适应物品特质，不单指物品的结构，而是兼顾使用者和生产者双方的观点，使抽象的概念系统化，完成统一而具体化的物品形象，意即着眼于根本的结构与机能间的相互关系，其根据工业生产的条件扩大了人类环境的局面。"目前被广泛采用的定义是国际工业设计协会联合会（ICSID）（全称International Council of Societies of Industrial Design）在1980年的巴黎年会上为工业设计下的修正定义："就批量生产的工业产品而言，凭借训练、技术知识、经验及视觉感受而赋予材料、结构、形态、色彩、表面加工及装饰以新的品质和资格，叫作工业设计。"

"工业设计的基本任务就是不断开发出新产品，不断创造出新的生活方式，以此来改善人类的生存环境，提高人们的生活质量。"[1]根据当时的具体情况，工业设计师应当在上述工业产品全部侧面或其中几个方面进行工作，而且，当需要工业设计师对包装、宣传、展示、市场开发等问题的解决付出自己的技术知识和经验以及视觉评价能力时，这也属于工业设计的范畴。在现代人类的生活中已经无法离开工业产品设计。从喝水用的杯子到家里陈设的家具，从使用的各类电器到身上漂亮的衣服，还有出行乘坐的交通工具，以及珠宝首饰装饰品，都是工业产品设计的范畴。工业产品设计是使人们的生活更舒适、更惬意的一种手段，这种设计客观真实地影响着人们的生活。

工业产品设计是科学技术和艺术的融合，是工业产品的使用功能和审美情趣的完美结合。所以，在工业产品设计中特别强调产品设计的功能性、审美性和经济性。随着时代的发展，现代工业产品设计的发展也已经历了一个多世纪，在发展中，工业产品设计被更多地注入了精神和文化的内涵。

"立体构成通过材料、结构将形态制作出来，这与产品设计相同。立体构成只要变化一下材料本身就可成为产品。"[2]产品设计运用了三维形状的设计原则，使产品的每个部分进行分解，然后再根据归纳出的个体，也就是产品的各个组成部分，组装成一个新的产品结构。工业产品的设计过程是把抽象的理念和技术，转化为可以摸得到的实实在在的东西，这种抽象的理念是创造性思维。立体构成的学习和训练就是为了培养我们的创造性思维，掌握立体造型的规律和方法。常常有许多好的立体构成造型，只要融入实用功能就会成为一件工业产品的设计基础。

因此，工业设计专业的学生在学习立体构成的过程中更要注重功能性，这将有助于提高学生各方面的综合能力。培养他们对形体关系的直接判断能力以及实现新形体结构的构思能力，让他们能在设计的时候全面地考虑到功能性的基本问题，为以后真正的实践打下坚实的基础（图10-30～图10-41）。

[1] 尹定邦. 设计学概论 [M]. 长沙：湖南科学技术出版社，2000.
[2] 吴婷婷，单秋月. 立体构成原理在设计中的应用 [J]. 才智，2009（31）.

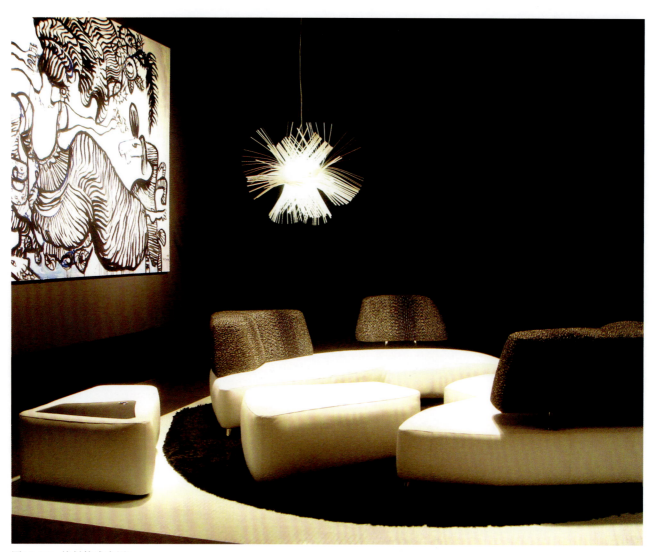

图10-30　块材构成应用1

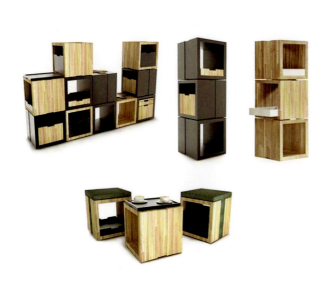

图10-31　块材构成应用2

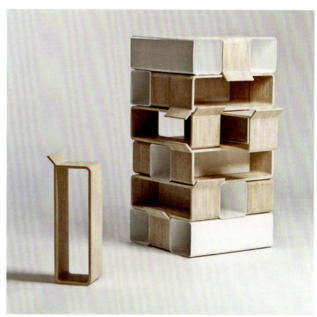

图10-32　块材构成应用3

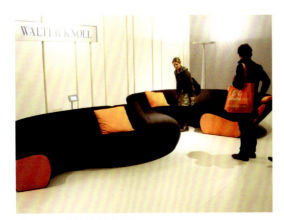
图10-33 块材构成应用4

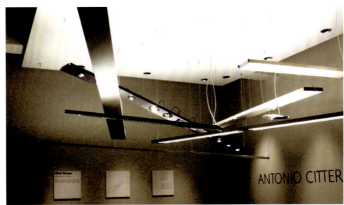
图10-34 线材构成应用1

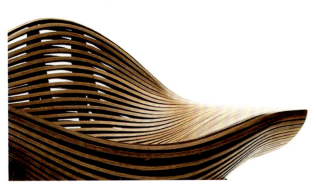
图10-35 线材构成应用2

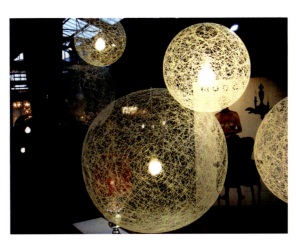
图10-36 线材构成应用3

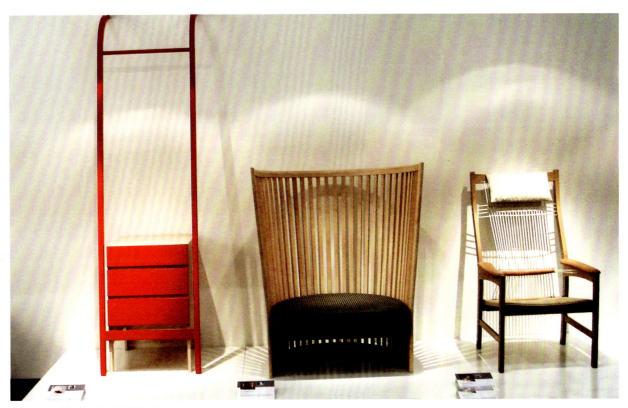
图10-37 板材、线材构成应用1

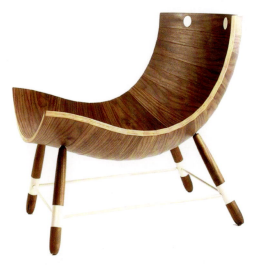
图10-38 板材、线材构成应用2

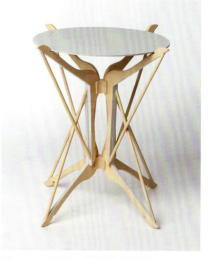
图10-39 板材、线材构成应用3

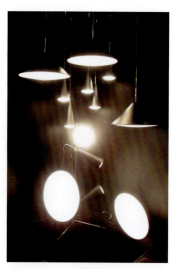
图10-40 点材构成应用

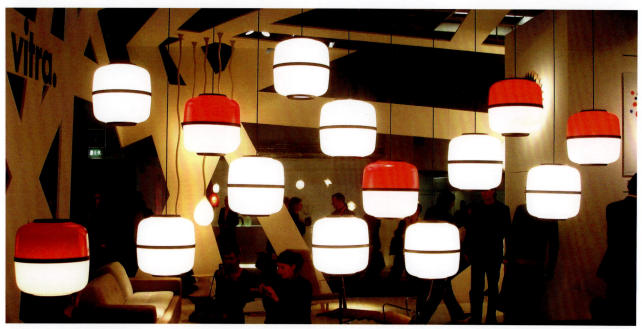
图10-41 板材构成应用

10.3 立体构成在展示设计中的运用

立体构成与展示设计：

展示设计是以展示具为标的物的设计。更广泛地说，是以"说明""展示""灯光"为间接的标的物，来烘托出"展示物"这个主角的一种设计。换句话说，展示设计的标的物具有配角的性格。展示设计从范围上可以大到博览会场、博物馆、美术馆，中到商场、卖场、临时庆典会场，小到橱窗及展示柜台（样品柜），都是以具说服力的展示为主要概念。就展示设计所处理的内容而言，主要有展示物的规划、展示主题的发展、展示具、灯光、说明、标指示及附属空间（如大型展示空间包括典藏、消毒、厕所、茶水、休息等空间）。概言之，"展示是一种以科学为功能基础，以艺术为表演形式，表现一个精神与物质并重的人为的展示环境，这样的环境不仅能够传播信息、启迪创造、陶冶性情，同时可以培植人的新文化、新观念和对新生活方式的追求。"[1]

从某个角度看，展示设计是新兴行业，以往较大规模

[1] 黄世辉，吴瑞枫. 展示设计［M］. 台北：台湾三民书局，1993：8-10.

与较固定性的展示设计即归属于建筑设计,而较小规模的展示设计就归属于室内设计,较临时性的展示设计就归属于美术工艺或室内设计。那么,是什么因素让从大到博览会场、博物馆、美术馆,中到商场、卖场、临时庆典会场,小到橱窗及展示柜台(样品柜)都会重新以"展示设计"这样的行业来理解呢?这是由于,第一方面,可能是前述的以"展示"为主要概念;第二方面,可能是,短时间的博览会或工商展览会,在19世纪末20世纪初兴起;第三方面,可能是第二次世界大战后"卖场或商场"的大规模化与精致化、专业化等所致。

所以,展示设计的展示内容规划,展示主题的发展往往就定位成告知性、贩卖性、庆典性、游艺娱乐性、教育性等分位。展示设计所需要的能力有:推销物品或理念的调查与企划的能力、立体造型(审美、建材与构造)的能力、灯光与临时机电设备的知识、吸引人群安排人潮动线的能力等。

"展示设计不仅体现一定的功能,也能表达一定的观念和形式风格,它的意义的产生在观念的体验和在观众的参与之中,也产生在心理和物理层面的互动之中。"①简单地说,展示设计是一种"配合演出"的设计。展示设计时要先了解"被展示的对象或概念"后,找出要表达的主题,然后将这"主题"以展示装置加以渲染、诠释,来完成这次设计。设计时,所设计的展示装置本身是否精彩并不是重点,反而是这展示装置完成后,"被展示的对象或概念"是否因此而精彩才是重点。

商业空间设计和会展设计是其中的分支。在高科技飞猛发展的今天,信息沟通和交流的重要性已被人们所认同。展示为信息沟通和交流提供了全新的空间环境和方式,诸如展览会、商业展示厅、产品陈设室、博物馆、画廊等,因此人们形象地称展示为"空间传播媒介",它已成为产品形象和企业形象传播的有效工具。

"展示空间是展示活动的载体,展示活动功能的最终实现是以占据一定场地的空间为先决条件,并配以一定的展示实物、图片、文字、色彩、道具、灯光、音响等综合媒介物来传递信息。展示空间既然是人为环境的创造,那么对空间诉求的理解也就显得尤为重要。"②因此,在展示设计的过程中,空间运用和立体造型是两个不可回避的课题。这和在立体构成中所讨论和研究的原理规律是相一致的(图10-42~图10-49)。

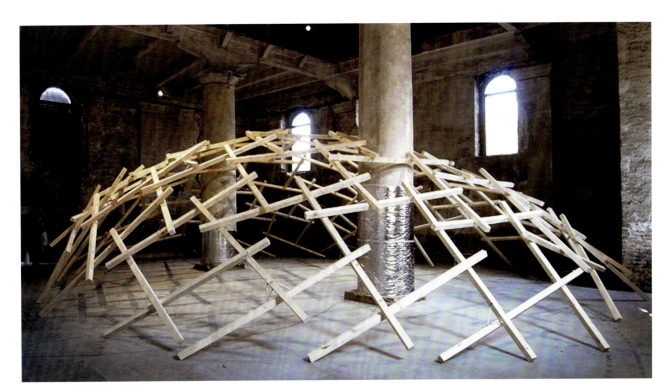

图10-42 线材构成应用1

① 沈黎明. 立体构成与设计 [M]. 上海:东华大学出版社,2007:83.
② 戴光华. 展示空间·构成 [J]. 东华大学学报(社会科学版),2001(3).

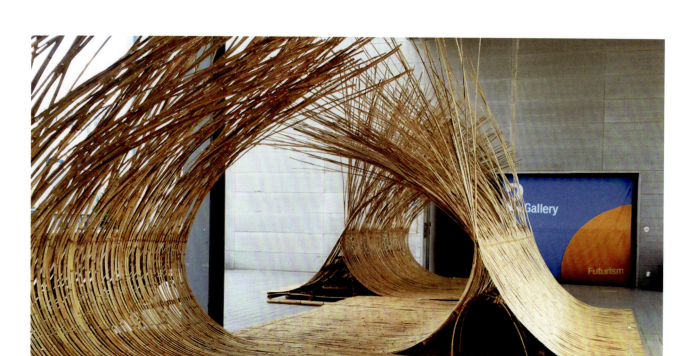

图10-43　线材构成应用2

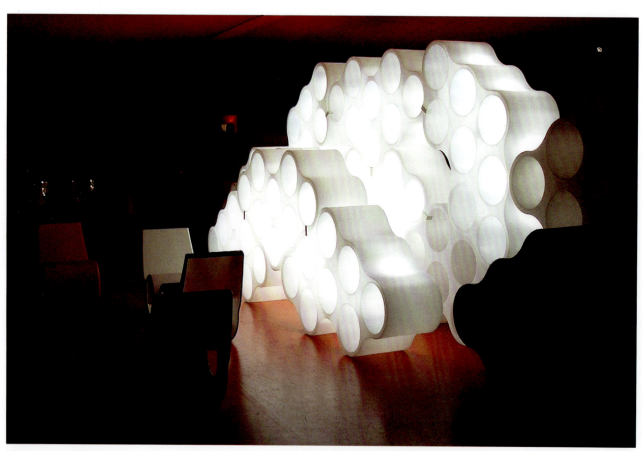

图10-44　块材构成应用1

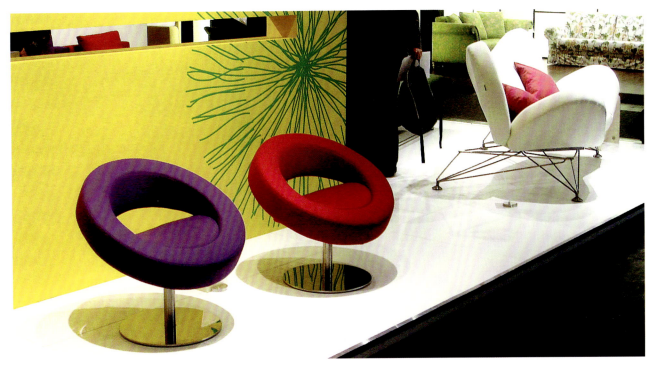

图10-45　块材构成应用2

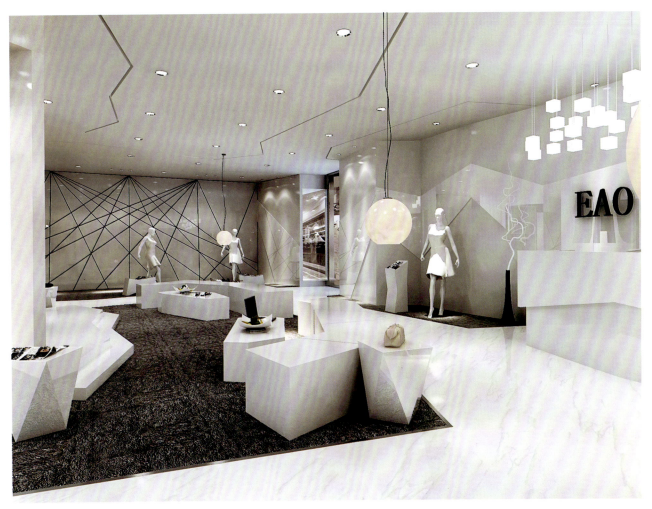

图10-46　块材构成应用3

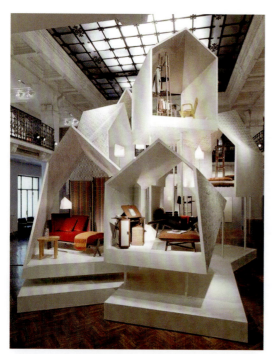

图10-47　板材构成应用

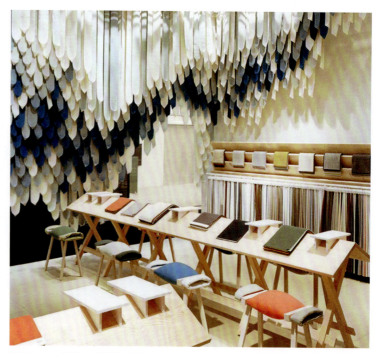

图10-48　线材、板材构成应用1

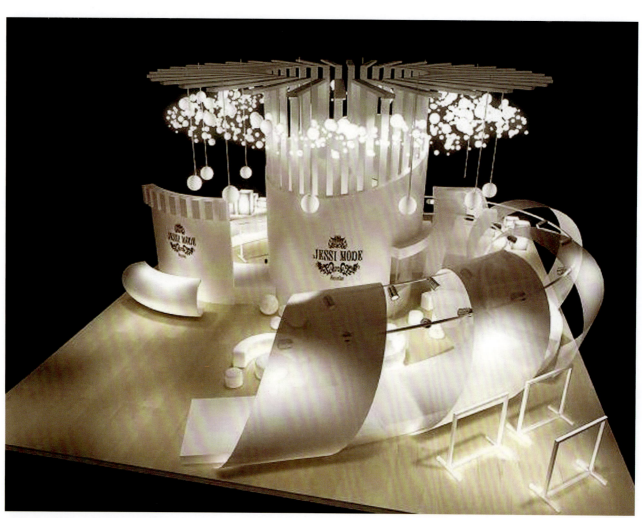

图10-49　线材、板材构成应用2

10.4 立体构成在景观、雕塑设计中的运用

"景观设计是一门艺术,与其他艺术形式有着必然的联系,是当代城市在经济基础上发展起来的物质文明和精神文明的载体,又是当代人类居住环境和休闲环境内涵的再思考。"[①]园林景观设计是在传统园林理论的基础上,具有建筑、植物、美学、文学等相关专业知识的人士对自然环境进行有意识改造的思维过程和筹划策略。具体地讲,就是在一定的地域范围内,运用园林艺术和工程技术手段,通过改造地形、种植植物、营造建筑和布置园路等途径创造美的自然环境和生活、游憩境域的过程。通过景观设计,使环境具有美学欣赏价值和日常使用的功能,并能保证生态可持续性发展。在一定程度上,体现了当代人类文明的发展程度和价值取向以及设计者个人的审美观念。

景观设计的内容根据出发点的不同有很大不同,大面积的河域治理、城镇总体规划大多是从地理和生态角度出发;中等规模的主题公园设计、街道景观设计常常从规划和园林角度出发;面积相对较小的城市广场、小区绿地,甚至住宅庭院等又是从详细规划与建筑角度出发。但无疑这些项目都涉及景观因素。通常接触到的,在规划及设计过程中对景观因素的考虑分为硬景观（hardscape）和软景观（softscape）。硬景观是指人工设施,通常包括铺装、雕塑、凉棚、座椅、灯光、果皮箱等;软景观是指人工植被、河流等仿自然景观。因此立体构成艺术对景观造型设计有着非常重要的影响,深入了解立体构成艺术,对景观造型设计的形式、结构、内涵等方面都有很大的作用。

雕塑是造型艺术的一种,又称雕刻,是雕、刻、塑三种创制方法的总称。指用各种可塑材料（如石膏、树脂、黏土等）或可雕、可刻的硬质材料（如木材、石头、金属、玉块、玛瑙、铝、玻璃钢、砂岩、铜等）,创造出具有一定空间的可视、可触的艺术形象,借以反映社会生活,表达艺术家的审美感受、审美情感、审美理想的艺术。雕、刻通过减少可雕性物质材料,塑则通过堆增可塑物质性材料来达到艺术创造的目的。圆雕、浮雕和透雕（镂空雕）是其基本形式。在同一环境里用一组圆雕或浮雕共同表达一个主题内容的叫组雕。雕塑的产生和发展与人类的生产活动紧密相关,同时又受到各个时代宗教、哲学等社会意识形态的直接影响。在人类还处于旧石器时代时,就出现了原始石雕、骨雕等。雕塑是一种相对永久性的艺术,古代许多事物经过历史长河的冲刷已荡然无存,历代的雕塑遗产在一定意义上成为人类形象的历史。传统的观念认为雕塑是静态的、可视的、可触的三维物体,通过雕塑诉诸视觉的空间形象来反映现实,因而被认为是最典型的造型艺术、静态艺术和空间艺术。

另外我们需要明白的是雕塑并不等同于立体构成,立体构成可以支持雕塑的造型设计或是形态组织,设计优秀的雕塑作品可以表现为立体构成的形式。"立体构成雕塑正是我们理想中的景观雕塑。立体构成雕塑通过点、线、面、块等实质体来塑造形态,无论在单体形态或是形态组合的塑造上,都可长可短、可大可小,根据要求不同会做出丰富的变化,有很强的适应性。"[②]

现在,室外的雕塑设计常常和景观设计相伴存在。凡是三维空间造型艺术,无不以立体构成作为基本训练手段,因为立体构成正是研究空间造型的最基础训练课程之一。有时候,一个好的立体构成作业,就是一个不错的现代雕塑（图10-50～图10-60）。

课堂练习15：综合练习

作业要求：用前面所学的知识点,搜集立体构成在各个空间造型设计领域的应用实例。要从点材、线材、面材、块材或综合因素等方面综合考虑。

作业数量：根据设计专业的设置,每个专业领域找出两个立体构成应用实例。

建议课时：20课时

① 潘景果. 立体构成艺术在景观造型设计中的应用 [J]. 现代商业, 2009 (32).
② 汪冲云. 立体构成抽象雕塑在景观设计中的应用 [J]. 大舞台, 2014 (10): 65-66.

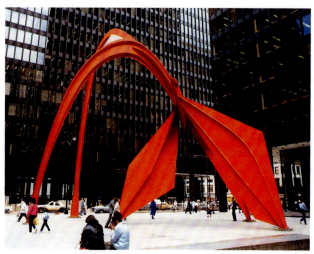

图10-50　板材构成应用1

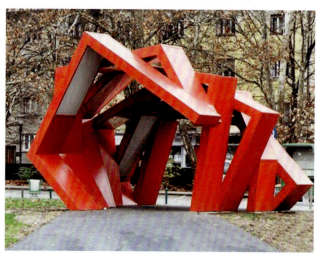

图10-51　板材构成应用2

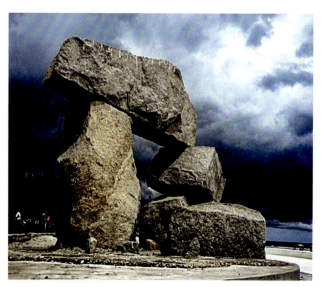

图10-52　块材构成应用1

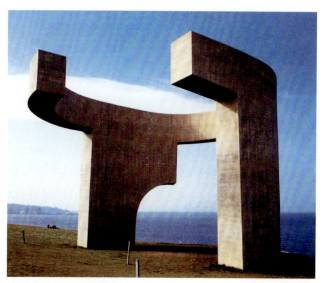

图10-53　块材构成应用2

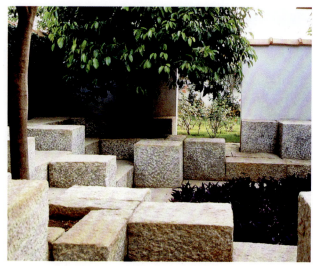

图10-54　块材构成应用3

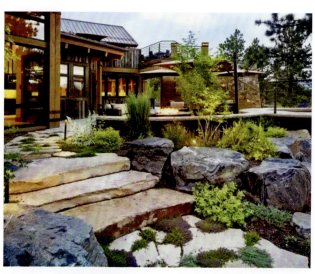

图10-55　块材构成应用4

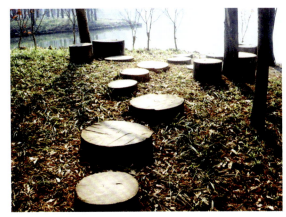
图10-56　块材构成应用5

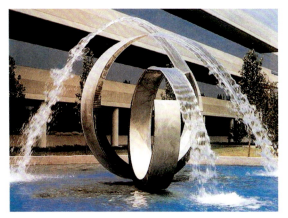
图10-57　线材构成应用1

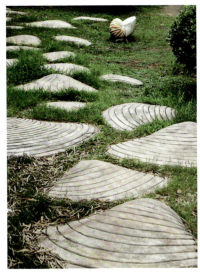
图10-58　线材构成应用2

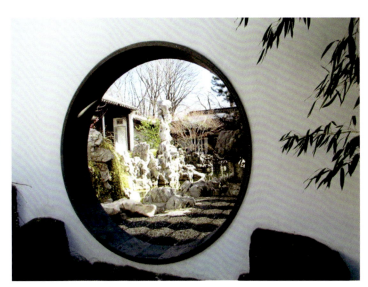
图10-59　面材构成应用

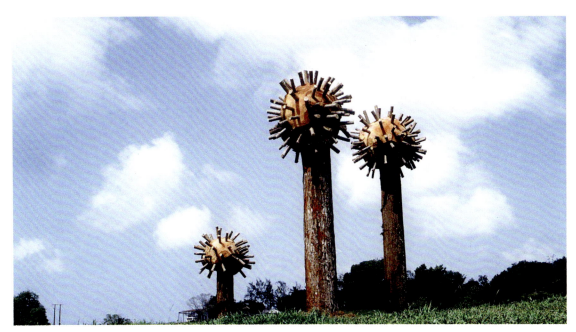
图10-60　肌理和块材构成运用